책머리에

〈천자문(千字文)〉은 중국 양(梁)나라 흥사(周興嗣)라는 사람이 지었는데 단 하룻밤 만에 완성했다 〖軍奮鬪〗하였는지 하룻밤 사이에 머리카락이 하얗게 세었다.

'天地玄黃, 宇宙洪荒……'과 같이 넉 자[四字]로 한 구절(句節)을 이루고 그 사이에 운(韻)을 포함한 풍송(諷誦)을 사용한 것으로 모두 250구절, 전문(全文)의 자수(字數)는 1,000字에 이릅니다. 그래서 '千字文'이라고 일컫는답니다.

그 내용은 우주(宇宙)의 큰[大] 것에서부터 미물(微物)의 끝에 이르기까지, 인간이 지켜야 할 강상(綱常)은 물론 농정(農政)에 이르기까지 다루지 않은 바가 없습니다. 따라서 千字文 속에는 우리가 살아가면서 금언(金言)으로 삼아야 할 귀중한 구절이 수없이 많습니다. 우리가 이것을 익히고 생활에 이용한다면, 우리의 삶이 그만큼 진실되고 값진 것이 될 것은 틀림없는 사실입니다.

이 책은 千字文을 익히고 한자(漢字) 학습과 글씨 연습을 동시에 할 수 있는 가장 효과적인 방법에 역점(力點)을 두어 다음의 특징을 살려 엮었습니다.

① 千字文을 四字 한 구절로 구분하여 붓글씨와 펜글씨를 비교·관찰하도록 실었습니다.

② 자세, 펜대를 잡는 각도, 한자 펜글씨의 기초가 되는 기본 점과 획 쓰기, 한자를 꾸미는 법 등을 설명하여, 초보자도 쉽게 익혀 나갈 수 있도록 하였습니다.

③ 먼저 정자체(正字體)인 해서(楷書)를 충실히 익힌 다음 반흘림체인 행서(行書)도 연습할 수 있도록 마지막 칸에 행서도 실었습니다.

④ 초학자(初學者)를 위하여 千字文의 해설(解說)을 부록으로 실었습니다.

⑤ 옛 서당의 교과서 〈동몽선습(童蒙先習)〉과 〈사자소학(四字小學)〉을 상세한 풀이와 함께 실었습니다.

⑥ 실생활에 활용할 수 있는 각종 생활 서식(書式)을 곁들였습니다.

이 책이 여러분의 교양과 일상생활에 필요한 한자를 익히고 아름답고 바른 글씨체를 습득하는 데 일조(一助)가 된다면 정말 기쁘겠습니다.

<div align="right">엮은이</div>

일 러 두 기

펜을 잡을 때는, 펜대 위에 인지(人指)를 얹고 종이의 면에 대하여 45°~60° 정도로 잡는것이 가장 좋은 자세입니다.

한자(漢字)에는 해서체(楷書体)·행서체(行書体)·초서체(草書体)가 있고, 한글에는 한글 특유의 한글체가 있으며 이 모두는 각기 그 나름의 완급(緩急)의 차가 있으며, 경중의 변화가 있읍니다. 해서체는 50°~60°의 경사 각도로 쓰는 것이 좋으며, 해서체나 잔 글씨 일수록 각도가 크고 행서체·초서체·큰 글씨가 될수록 경사 각도는 50°이하로 내려 갑니다. 45°의 각도는 손 끝에 힘이 들지 않는 각도 이며, 평소에 펜 글씨를 정확하게 쓰자면 역시 50°~60°의 경사 각도로 펜대를 잡는 것이 가장 알맞는 자세라 할 수 있읍니다.

▨ 펜촉과 잉크의 선택

① 펜촉 – 펜촉은 그 종류가 많지만, 대체로 필기용으로 쓰이는 것은 G펜·스푼펜·스쿨펜·활콘펜 등이 있으나, 스푼펜은 끝이 약간 둥글어 종이에 걸리지 않기 때문에 사무용으로 널리 애용되며, 펜글씨에 가장 적당한 펜촉이라 할 수 있읍니다.

② 잉크 – 잉크는 보통 청색과 적색을 많이 쓰며, 연한 색 보다는 약간 진한 색이 선명하여 보기에 좋습니다.

▨ 펜을 잡는 법

펜을 잡을 때는, 펜대 위에 집게손가락을 얹고 종이의 면에 대하여 45°~60° 정도로 잡는 것이 가장 좋은 자세입니다.

G 펜 펜 볼펜 펜을 잡는 각도

70~80° 45~50° 60~70° 45~50°

● 永字 八法

① 側 (측) 〈止點〉

② 〈平橫〉(늑) 勒

③ 〈直中〉(노) 努

④ 〈下句〉(적) 趯

⑤ 〈左挑〉(책) 策

⑥ 〈右拂〉(약) 掠

⑦ 啄(탁) 〈左擘〉

⑧ 磔(책) 〈右捺〉

＊ 「永」字는 모든 筆法을 具備하고 있어 이 文字에 依해서 運筆法이 説明되었다.

＊ 後漢의 祭邕이 仙人(仙人)에게서 傳受 받았다는 傳說의 가치는 미심쩍은 것이다. 唐代에 楷書가 完成되었다. 王義之의 蘭亭序의 「永」字가 八가지의 用筆法에서 미루어졌다고 하여 顏眞卿 등도 이 說에 따랐다.

王義之 蘭亭序
「永和九年」의 「永」字의 原筆蹟.

4

한자의 기본획과 명칭

	꼭 지 점	六	永		ㄱ	꺾어삐침	又	版
	왼 점	小	烈		ノ	삐 침	力	月
	오 른 점	公	示		ノ	치 킴	江	婦
	치 킨 점	心	光		へ	파 임	八	合
	가 로 긋 기	三	上		へ	받 침	近	之
	내 리 긋 기	川	下		ヽ	지 게 다 리	式	成
	왼 갈 고 리	寸	水		し	굽은갈고리	子	手
	오른갈고리	氏	良		し	새 가 슴	毛	兄
	평 갈 고 리	了	皮		し	누운지게다리	心	必
	오 른 꺾 음	日	目		乙	새 을	乙	九
	왼 꺾 음	亡	齒		フ	봉 날 개	風	飛
	꺾음갈고리	力	舟		ㄱ	좌 우 꺾 음	弓	弟

漢字의 結構法 (글자를 꾸미는 법)

※ 漢字의 結構는 대체로 다음과 같은 여덟 가지로 나눌 수 있다.

| 扁 | 單 단 獨 독 | 鳴 | 吹 | 規 | 場 | 球 |

작은 扁은 위로 붙인다.

| | 扁변 | 妹 | 煙 | 禮 | 複 | 終 |

다음과 같은 변은 쓰고, 오른쪽을 가지런히 하며, 몸(旁)에 양보하여 쓴다.

| 旁 | 旁 방 | 設 | 敎 | 伏 | 歡 | 鷗 |

몸(旁)은 변에 닿지 않도록 한다.

| 冠 | 冠관 | 草 | 箱 | 옆으로 넓게 해야될 머리. | 安 | 雲 |

위를 길게 해야 될 머리.

| 畓 | 畓답 | 然 | 孟 | 炎 | 書 | 驚 |

받침 구실을 하는 글자는 납작하게 하여 안정되도록 쓴다.

| 垂 | 垂수 | 原 | 病 | 廣 | 履 | 歷 |

윗몸을 왼편으로 삐치는 글자는 아랫부분을 조금 오른 쪽으로 내어 쓴다.

| 構 | 構구 | 因 | 固 | 圓 | 園 | 圖 |

바깥과 안으로 된 글자는 바깥의 품을 넉넉하게 하고,

| | | 周 | 間 | 聞 | 鬪 | 冋 |

안에 들어가는 부분의 공간을 알맞게 분할하여 주위에 닿지 않도록 쓴다.

| 繞 | 繞요 | 走 는 먼저 쓰고 辶 又 는 나중에 쓰며, 대략 네모가 되도록 쓴다. | | | | 越 |

	天	하늘 **천** 一 二 于 天	天			天
1	地	땅 **지** 十 坩 地 地	地			地
	玄	검을 **현** 丶 一 亠 玄 玄	玄			玄
	黃	누를 **황** 卄 芢 带 黃 黃	黃			黃
2	宇	집 **우** 丶 宀 宀 宁 宇	宇			宇
	宙	집 **주** 宀 宁 宀 宙 宙	宙			宙
	洪	넓을 **홍** 氵 沪 洪 洪 洪	洪			洪
	荒	거칠 **황** 一 荒 荒 荒 荒	荒			荒
3	日	날 **일** 丨 冂 日 日	日			日
	月	달 **월** 丿 几 月 月 月	月			月
	盈	찰 **영** 丿 乃 叼 盈 盈	盈			盈
	昃	기울 **측** 日 旦 尽 昃 昃	昃			昃
4	辰	별 **진** 厂 厃 后 辰 辰	辰			辰
	宿	잘 **숙** 宀 宀 疒 宿 宿	宿			宿

列	列	벌릴 **렬** 一丁歹列列	列				列
張	張	베풀 **장** 弓引弨張張	張				張
寒	寒	찰 **한** 宀宀宲寒寒	寒				寒
來	來	올 **래** 一ア來來來	來				来
暑	暑	더울 **서** 日旦早界暑	暑				暑
往	往	갈 **왕** 彳彳彳往往	往				往
秋	秋	가을 **추** 禾禾和秒秋	秋				秋
收	收	거둘 **수** 丨丩收收收	收				收
冬	冬	겨울 **동** 丿久冬冬冬	冬				冬
藏	藏	감출 **장** 艹广芹薜藏	藏				藏
閏	閏	윤달 **윤** 尸門門閏閏	閏				閏
餘	餘	남을 **여** 人合食飮餘	餘				餘
成	成	이룰 **성** 厂厃成成成	成				成
歲	歲	해 **세** 止歨歨歲歲	歲				歲

8

律	律	법률 률 / 彳 彳 彳 律 律	律			律
呂	呂	음률 려 / 丶 口 口 吕 呂	呂			呂
調	調	고를 조 / 言 訂 訓 調 調	調			調
陽	陽	볕 양 / 阝 阝 阹 陽 陽	陽			陽
雲	雲	구름 운 / 宀 宀 雨 雲 雲	雲			雲
騰	騰	오를 등 / 月 月 勝 騰 騰	騰			騰
致	致	이를 치 / 一 工 至 致 致	致			致
雨	雨	비 우 / 一 一 币 雨 雨	雨			雨
露	露	이슬 로 / 雨 雨 霞 露	露			露
結	結	맺을 결 / 纟 糸 糾 結 結	結			結
爲	爲	할 위 / 爫 爫 爲 爲 爲	爲			爲
霜	霜	서리 상 / 雨 雨 霜 霜	霜			霜
金	金	쇠 금 / 入 今 全 金 金	金			金
生	生	날 생 / 丿 一 牛 生 生	生			生

麗	麗	고울 려 丽 丽 严 麗 麗	麗					麗
水	水	물 수 亅 亅 才 水 水	水					水
玉	玉	구슬 옥 一 丁 王 王 玉	玉					玉
出	出	날 출 亅 山 屮 出 出	出					出
崑	崑	메 곤 山 屵 崑 崑	崑					崑
岡	岡	메 강 亅 冂 冈 冈 岡	岡					岡
劍	劍	칼 검 亻 刍 佥 僉 劍	劍					劍
號	號	이름 호 口 号 号 號 號	號					號
巨	巨	클 거 一 厂 尸 巨 巨	巨					巨
闕	闕	집 궐 尸 門 閂 闕 闕	闕					闕
珠	珠	구슬 주 王 珎 珍 珠	珠					珠
稱	稱	일컬을 칭 二 禾 稍 稱 稱	稱					称
夜	夜	밤 야 亠 广 夜 夜 夜	夜					夜
光	光	빛 광 亅 亅 业 光 光	光					光

15							
果	果	과실 과 一 日 旦 甲 果	果				果
珍	珍	보배 진 一 丁 玪 珍 珍	珍				珍
李	李	오얏 리 一 十 木 李 李	李				李
奈	奈	벗 내 一 十 木 杢 奈	奈				奈
16							
菜	菜	나물 채 艹 艹 苹 菜	菜				菜
重	重	무거울 중 一 一 一 亩 重 重	重				重
芥	芥	겨자 개 一 十 艾 芥 芥	芥				芥
薑	薑	생강 강 艹 芔 薑 薑 薑	薑				薑
17							
海	海	바다 해 氵 氵 沔 海 海	海				海
鹹	鹹	짤 함 厂 西 酐 酯 鹹	鹹				鹹
河	河	물 하 氵 氵 汀 汀 河	河				河
淡	淡	맑을 담 氵 氵 氵 淡 淡	淡				淡
18							
鱗	鱗	비늘 린 ク 魚 魺 鮗 鱗	鱗				鱗
潜	潜	잠길 잠 氵 浐 浅 潜 潜	潜				潜

羽	羽	깃 우 コ ヨ 羽 羽 羽	羽			羽
翔	翔	날개 상 ソ 羊 勃 翔 翔	翔			翔
龍	龍	용 룡 ㅗ 育 莆 龍 龍	龍			龍
師	師	스승 사 亻 户 自 師 師	師			師
火	火	불 화 、 、 ソ 火	火			火
帝	帝	임금 제 ㅗ 亠 产 帝 帝	帝			帝
鳥	鳥	새 조 、 亻 户 鳥 鳥	鳥			鳥
官	官	벼슬 관 、 宀 宁 官 官	官			官
人	人	사람 인 ノ 人	人			人
皇	皇	임금 황 亻 白 皁 皇 皇	皇			皇
始	始	비로소 시 く 女 女 始 始	始			始
制	制	지을 제 丿 二 告 制 制	制			制
文	文	글월 문 、 ㅗ ナ 文	文			文
字	字	글자 자 、 宀 宁 字 字	字			字

伐	伐	칠　　　　벌 ノ イ 仁 代 伐 伐	伐				伐
罪	罪	허물　　　죄 罒 罒 甼 甼 罪 罪	罪				罪
26 周	周	두루　　　주 丿 冂 円 周 周	周				周
發	發	필　　　　발 フ プ 癶 発 發	發				発
殷	殷	나라이름은 亻 𠃌 𠂤 𠂤 殷	殷				殷
湯	湯	끓을　　　탕 氵 汩 浔 渇 湯	湯				湯
27 坐	坐	앉을　　　좌 亻 亻亻 亽 坐 坐	坐				坐
朝	朝	아침　　　조 十 声 卓 朝 朝	朝				朝
問	問	물을　　　문 冖 冖 門 問 問	問				问
道	道	길　　　　도 ⺀ ⺌ 首 道 道	道				道
28 垂	垂	드리울　수 一 二 乖 垂 垂	垂				垂
拱	拱	팔짱낄　공 一 扌 拱 拱 拱	拱				拱
平	平	평할　　　평 一 丆 亐 平 平	平				平
章	章	글　　　　장 亠 产 音 章 章	章				章

29						
愛	愛	사랑 애 ᄼ ᅭ 哟 愛 愛	愛			爱
育	育	기를 육 一 ᄒ 亠 育 育	育			育
黎	黎	검을 려 二 禾 利 黎 黎	黎			黎
首	首	머리 수 ᅭ 丷 艻 首 首	首			首
30						
臣	臣	신하 신 丨 厂 臣 臣 臣	臣			臣
伏	伏	엎드릴 복 亻 仁 什 伏 伏	伏			伏
戎	戎	오랑캐 융 一 二 干 戎 戎	戎			戎
羌	羌	오랑캐 강 丷 丷 羊 羌 羌	羌			羌
31						
遐	遐	멀 하 尸 严 段 遐 遐	遐			遐
邇	邇	가까울 이 厂 币 爾 爾 邇	邇			迩
壹	壹	하나 일 士 壴 壹 壹 壹	壹			壹
體	體	몸 체 冂 骨 骨 體 體	體			体
32						
率	率	거느릴 솔 一 玄 𤣥 𤣥 率	率			率
賓	賓	손 빈 宀 宀 宨 賓 賓	賓			賓

歸	歸	돌아갈 귀 白 阜 貯 歸 歸	歸				帰
王	王	임금 왕 一 丁 王 王 王	王				王
鳴	鳴	울 명 口 叩 鳴 鳴 鳴	鳴				鳴
鳳	鳳	새 봉 几 凡 凰 鳳 鳳	鳳				鳳
在	在	있을 재 一 ナ 右 存 在	在				在
樹	樹	나무 수 木 杧 桔 樹 樹	樹				樹
白	白	흰 백 ノ 亻 白 白 白	白				白
駒	駒	망아지 구 l 馬 馬 駒 駒	駒				駒
食	食	밥 식 ㅅ 令 食 食 食	食				食
場	場	마당 장 土 坍 坍 場 場	場				場
化	化	화할 화 ノ 亻 亻 化	化				化
被	被	입을 피 礻 礻 初 祊 被	被				被
草	草	풀 초 一 艹 苩 苴 草	草				草
木	木	나무 목 一 十 才 木	木				木

33, 34, 35

36	賴	賴	힘입을 뢰 日束剌剌賴	賴				賴
	及	及	미칠 급 ノ乃及及及	及				及
	萬	萬	일만 만 艹芦莒萬萬	萬				万
	方	方	모 방 、一方方	方				方
37	蓋	蓋	덮을 개 丷羊善善蓋	蓋				蓋
	此	此	이 차 丨丨止止此	此				此
	身	身	몸 신 、′勺身身	身				身
	髮	髮	터럭 발 丨長髟髟髮	髮				髮
38	四	四	넉 사 丨冂四四四	四				四
	大	大	큰 대 一ナ大	大				大
	五	五	다섯 오 一丁五五五	五				五
	常	常	떳떳할 상 丷艸常常常	常				常
39	恭	恭	공손할 공 一共共恭恭	恭				恭
	惟	惟	오직 유 忄忄忙惟惟	惟				惟

鞠	鞠	기를 국 一 甘 勒 鞠 鞠	鞠				鞠
養	養	기를 양 ソ ソ 美 養 養	養				養
豈	豈	어찌 기 山 屵 屵 岂 豈	豈				豈
敢	敢	감히 감 丆 育 耳 耵 敢	敢				敢
毁	毁	헐 훼 ʃ 臼 皀 臼 毁	毁				毁
傷	傷	상할 상 亻 佢 偈 傷 傷	傷				傷
女	女	계집 녀 ㄑ 女 女	女				女
慕	慕	사모할 모 ᵗ 莒 莫 慕 慕	慕				慕
貞	貞	곧을 정 ㅏ ㅑ 占 貞 貞	貞				貞
烈	烈	매울 렬 ㄱ 歹 列 列 烈	烈				烈
男	男	사내 남 丶 口 田 甼 男	男				男
効	効	본받을 효 亠 ㅎ 交 交 効	効				効
才	才	재주 재 一 十 才	才				才
良	良	어질 량 丶 ㅋ 良 良 良	良				良

43					
知	知	알 지 ノ 上 矢 知 知	知		知
過	過	지날 과 冂 丹 咼 渦 過	過		過
必	必	반드시 필 ノ ソ 义 必 必	必		必
改	改	고칠 개 コ 己 改 改 改	改		改
44	得	얻을 득 彳 彳日 得 得 得	得		得
能	能	능할 능 厶 台 育 能 能	能		能
莫	莫	말 막 艹 艹 苩 莒 莫	莫		莫
忘	忘	잊을 망 一 亡 亡 忘 忘	忘		忘
45	罔	없을 망 丨 冂 冈 罔 罔	罔		罔
談	談	말씀 담 言 訁 談 談 談	談		談
彼	彼	저 피 彳 彳 彷 彼 彼	彼		彼
短	短	짧을 단 ノ 矢 矢 知 短	短		短
46	靡	아닐 미 广 麻 麻 靡 靡	靡		靡
恃	恃	믿을 시 忄 忄 忙 恃 恃	恃		恃

己	己	몸소 기 ㄱㄱ己己	己			己
長	長	좋을 장 ㅣㄷ토長長	長			長
信	信	믿을 신 亻信信信信	信			信
使	使	부릴 사 亻化仁仁使	使			使
可	可	옳을 가 一一一一可	可			可
覆	覆	거듭 복 一覀覀霜覆	覆			覆
器	器	그릇 기 ㅁ吅吅哭器	器			器
欲	欲	탐낼 욕 人谷谷谷欲	欲			欲
難	難	어려울 난 艹茣蓳難難	難			難
量	量	헤아릴 량 日旦昌昌量	量			量
墨	墨	먹 묵 日里黑黑墨	墨			墨
悲	悲	슬플 비 丰非非悲悲	悲			悲
絲	絲	실 사 幺糸糹絆絲	絲			絲
染	染	물들일 염 ニシ汐染染	染			染

50						
詩	詩	글 시 言 計 詩 詩 詩	詩			詩
讚	讚	기릴 찬 言 計 計 讚 讚	讚			讚
羔	羔	염소 고 ′′ 羊 羊 羔 羔	羔			羔
羊	羊	양 양 ′′ ′′ 兰 兰 羊	羊			羊
51 景	景	볕 경 日 旦 昌 景 景	景			景
行	行	갈 행 彳 彳 行 行	行			行
維	維	벼리 유 幺 糸 紵 紵 維	維			維
賢	賢	어질 현 I 臣 臤 腎 賢	賢			賢
52 尅	尅	이길 극 十 古 古 克 尅	尅			尅
念	念	생각할 념 人 今 今 念 念	念			念
作	作	지을 작 亻 亻 竹 作 作	作			作
聖	聖	성인 성 「 耳 耵 聖 聖	聖			聖
53 德	德	큰 덕 彳 彳 祚 德 德	德			德
建	建	세울 건 フ ヨ 聿 律 建	建			建

名	名	이름 명 ノクタ名名	名				名
立	立	설 립 、一ナ立立	立				立
形	形	형상 형 一二开开形	形				形
端	端	끝 단 立 ザ 쓰 端端	端				端
表	表	겉 표 一 十 丰表表	表				表
正	正	바를 정 一丁下正正	正				正
空	空	빌 공 宀宀灾空空	空				空
谷	谷	골 곡 八父父谷谷	谷				谷
傳	傳	전할 전 亻佢俥傳傳	傳				伝
聲	聲	소리 성 声 殸 殸聲聲	聲				声
虛	虛	빌 허 、广虍虖虛	虛				虚
堂	堂	집 당 丷 半 告堂堂	堂				堂
習	習	익힐 습 ヨ 羽羽習習	習				習
聽	聽	들을 청 耳 耵 聬聽聽	聽				聽

54

55

56

57					
禍	禍	재앙 화 / 禾 利 祁 禍 禍	禍		禍
因	因	인할 인 / 丨 冂 円 円 因	因		因
惡	惡	악할 악 / 一 币 亞 亞 惡	惡		惡
積	積	쌓을 적 / 禾 利 秸 積 積	積		積
58 福	福	복 복 / 禾 禾 祀 福 福	福		福
緣	緣	인연 연 / 糸 紀 紀 緣 緣	緣		緣
善	善	착할 선 / 丷 羊 盖 善 善	善		善
慶	慶	경사 경 / 广 庐 應 廖 慶	慶		慶
59 尺	尺	자 척 / ㄱ ㄱ 尸 尺	尺		尺
璧	璧	구슬 벽 / 尸 启 辟 辟 璧	璧		璧
非	非	아닐 비 / 丨 刂 ヲ 非 非	非		非
寶	寶	보배 보 / 宀 宭 寳 寳 寶	寶		宝
60 寸	寸	마디 촌 / 一 十 寸	寸		寸
陰	陰	그늘 음 / 阝 阹 陰 陰 陰	陰		陰

是	是	이 시 日 早 早 昇 是	是				是
競	競	다툴 경 立 竞 竞 競 競	競				競
資	資	도울 자 冫 次 浻 資 資	資				資
父	父	아비 부 ハ ハ 勺 父	父				父
事	事	섬길 사 一 ㄇ 戶 昻 事	事				事
君	君	임금 군 ㄱ ㄹ ㅋ 尹 君	君				君
曰	曰	가로 왈 ㅣ ㄇ 曰 曰	曰				曰
嚴	嚴	엄할 엄 罒 严 严 屑 嚴	嚴				嚴
與	與	더불 여 ƒ 臼 卽 輿 與	與				与
敬	敬	공경할 경 艹 芍 苟 苟 敬	敬				敬
孝	孝	효도 효 十 土 耂 考 孝	孝				孝
當	當	마땅할 당 艹 产 峃 峃 當	當				当
竭	竭	다할 갈 立 趄 趄 竭 竭	竭				竭
力	力	힘 력 フ カ カ	力				力

64 忠	忠	충성 충 口中忠忠忠	忠			忠
則	則	곧 즉 丨冃貝則則	則			則
盡	盡	다할 진 ヨ聿肃盉盡	盡			盡
命	命	목숨 명 人合合命命	命			命
65 臨	臨	임할 림 丆臣臣臣臨	臨			臨
深	深	깊을 심 氵浮浮深深	深			深
履	履	밟을 리 尸屛屛屢履	履			履
薄	薄	얇을 박 艹芦萏薄薄	薄			薄
66 夙	夙	이를 숙 丿几凡夙夙	夙			夙
興	興	흥할 흥 𦥑𦥒興興興	興			興
溫	溫	따뜻할 온 氵沪沮溫溫	溫			溫
淸	淸	서늘할 청 氵淸淸淸淸	淸			淸
67 似	似	같을 사 亻佀佀似似	似			似
蘭	蘭	난초 란 艹萨蒈蘭蘭	蘭			蘭

	斯	이　　사 一 其 其 斯 斯	斯				斯
	馨	꽃다울 형 士 声 殸 磬 馨	馨				馨
68	如	같을　여 く 女 如 如 如	如				如
	松	솔　　송 木 朾 松 松 松	松				松
	之	갈　　지 ン 之 之 之	之				之
	盛	성할　성 厂 成 成 盛 盛	盛				盛
69	川	내　　천 丿 刂 川	川				川
	流	흐를　류 氵 浐 浐 流 流	流				流
	不	아니　불 一 ア 不 不	不				不
	息	쉴　　식 宀 自 自 息 息	息				息
70	淵	못　　연 氵 氵 淵	淵				淵
	澄	맑을　징 氵 浐 浧 澄 澄	澄				澄
	取	취할　취 厂 下 耳 取 取	取				取
	暎	비칠　영 日 旷 旷 暎 暎	暎				暎

71					
容	容	얼굴 용 宀穴夾容容	容		容
止	止	그칠 지 l l l⊦ 止	止		止
若	若	같을 약 艹艹艼若若	若		若
思	思	생각 사 l 口 田 思思	思		思
72 言	言	말씀 언 二言言言言	言		言
辭	辭	말씀 사 宀宯裔立辭	辭		辭
安	安	편안 안 宀宀安安	安		安
定	定	정할 정 宀宀宇定定	定		定
73 篤	篤	도타울 독 竹竹筆篤篤	篤		篤
初	初	처음 초 ネネネ初初	初		初
誠	誠	정성 성 言訂訪誠誠	誠		誠
美	美	아름다울 미 丷⺶羊羊美	美		美
74 愼	愼	삼길 신 忄忄忄愼愼	愼		愼
終	終	끝 종 乡糸約終終	終		終

宜	宜	마땅할 의 宀宀官宜	宜				宜
令	令	하여금 령 丿人今令令	令				令
榮	榮	영화 영 火炒炒荣榮	榮				榮
業	業	업 업 业业业業業	業				業
所	所	바 소 丆戶所所所	所				所
基	基	터 기 艹其其基基	基				基
籍	籍	문서 적 竹竿笋箝籍	籍				籍
甚	甚	심할 심 一甘其其甚	甚				甚
無	無	없을 무 丿午無無無	無				無
竟	竟	마침내 경 宀立音音竟	竟				竟
學	學	배울 학 F 阝 阳 學 學	學				学
優	優	넉넉할 우 亻俨俨優優	優				優
登	登	오를 등 フ ガ 癶 咎 登	登				登
仕	仕	벼슬 사 亻仁什仕	仕				仕

78	攝	攝	잡을 섭	攝			攝
			扌 扩 揖 攝 攝				
	職	職	일 직	職			職
			耳 聃 睵 職 職				
	從	從	따를 종	從			從
			彳 衤 犲 徉 從				
	政	政	정사 정	政			政
			下 正 正 政 政				
79	存	存	보존할 존	存			存
			一 ナ 才 存 存				
	以	以	써 이	以			以
			丨 ㅣ 以 以 以				
	甘	甘	달 감	甘			甘
			一 十 廿 甘 甘				
	棠	棠	아가위 당	棠			棠
			丷 屵 肖 肖 棠				
80	去	去	갈 거	去			去
			一 十 土 去 去				
	而	而	어조사 이	而			而
			一 丆 丙 而 而				
	益	益	더할 익	益			益
			丿 八 丷 谷 益				
	詠	詠	읊을 영	詠			詠
			言 訂 訂 訊 詠				
81	樂	樂	풍류 악	樂			樂
			絈 丝 樂 樂 樂				
	殊	殊	다를 수	殊			殊
			丆 歹 歼 殊 殊				

貴	貴	귀할 귀 口 虫 虫 昔 貴	貴				貴
賤	賤	천할 천 目 貶 貶 賤 賤	賤				賤
82 禮	禮	예 도 례 示 禮 禮 禮 禮	禮				礼
別	別	분별할 별 口 另 另 別 別	別				別
尊	尊	높을 존 丷 酋 酋 尊 尊	尊				尊
卑	卑	낮을 비 冂 由 申 卑 卑	卑				卑
83 上	上	위 상 丨 卜 上	上				上
和	和	화할 화 二 千 禾 禾 和	和				和
下	下	아래 하 一 丁 下	下				下
睦	睦	화목할 목 目 旷 旷 旰 睦 睦	睦				睦
84 夫	夫	지아비 부 一 二 夫 夫	夫				夫
唱	唱	부를 창 口 叩 叩 唱 唱	唱				唱
婦	婦	아내 부 女 妇 婦 婦 婦	婦				婦
隨	隨	따를 수 阝 阝 阼 隋 隨	隨				隨

85					
外	外	바깥 외 / ノ ク タ タ 外	外		外
受	受	받을 수 / 一 ⼍ ㅉ 受 受	受		受
傅	傅	스승 부 / イ 佢 俌 傅 傅	傅		傅
訓	訓	가르칠 훈 / 言 訂 訓 訓	訓		訓
86 入	入	들 입 / ノ 入	入		入
奉	奉	받들 봉 / 三 夫 表 奉 奉	奉		奉
母	母	어미 모 / ㄴ ⺟ ㄓ ㄓ 母	母		母
儀	儀	거동 의 / イ 仹 俤 俤 儀	儀		儀
87 諸	諸	모두 제 / 言 計 計 諸 諸	諸		諸
姑	姑	고모 고 / く タ 女 女 姑	姑		姑
伯	伯	맏 백 / イ 亻 伯 伯 伯	伯		伯
叔	叔	아저씨 숙 / 上 キ 未 叔 叔	叔		叔
88 猶	猶	같을 유 / 犭 犭 猶 猶 猶	猶		猶
子	子	아들 자 / フ 了 子	子		子

比	比	견줄 비 一上上比	比			比
兒	兒	아이 아 ㅏ ㅏ ㅏ臼兒	兒			兒
孔	孔	매우 공 ㄱ了子孔	孔			孔
懷	懷	생각할 회 忄忙恄懷懷	懷			懷
兄	兄	맏 형 丨口口尸兄	兄			兄
弟	弟	아우 제 ㅘ 꼬 부弟弟	弟			弟
同	同	한가지 동 丨冂冂同同	同			同
氣	氣	기운 기 ㅡ气气氣氣	氣			氣
連	連	연할 련 百亘車連連	連			連
枝	枝	가지 지 木 朾枝枝	枝			枝
交	交	사귈 교 亠亠六交交	交			交
友	友	벗 우 一ナ方友	友			友
投	投	던질 투 扌扩投投	投			投
分	分	나눌 분 ノ八分分	分			分

92 切	切	끊을 **절** 一 ゟ 切切	切					切
磨	磨	갈 **마** 广 庐 麻 磨 磨	磨					磨
箴	箴	경계할 **잠** 竹 笮 笮 箴 箴	箴					箴
規	規	법 **규** 夫 剌 規 規 規	規					規
93 仁	仁	어질 **인** ノ イ 仁 仁	仁					仁
慈	慈	인자할 **자** 亠 玆 玆 慈 慈	慈					慈
隱	隱	숨을 **은** 阝 阵 隱 隱 隱	隱					隱
惻	惻	불쌍히여길 **측** 忄 忄 惧 惧 惻	惻					惻
94 造	造	지을 **조** 丿 ゟ 生 告 造	造					造
次	次	버금 **차** 冫 冫 冫 次 次	次					次
弗	弗	아니 **불** 一 コ 弓 弗 弗	弗					弗
離	離	떠날 **리** 亠 卤 离 斛 離	離					離
95 節	節	절개 **절** 亠 箮 筥 節 節	節					節
義	義	옳을 **의** 羊 羔 羔 義 義	義					義

廉	廉	청렴 렴 广产产廉廉	廉				廉
退	退	물러갈 퇴 尸 艮 艮 退 退	退				退
顚	顚	엎드러질 전 ヒ 占 真 顚 顚	顚				顚
沛	沛	자빠질 패 氵 汀 沪 沛 沛	沛				沛
匪	匪	아닐 비 一 丆 丮 菲 匪	匪				匪
虧	虧	이지러질 휴 广 虍 虧 虧 虧	虧				虧
性	性	성품 성 忄 忄 忻 忏 性	性				性
靜	靜	고요할 정 十 靑 靗 靜 靜	靜				靜
情	情	뜻 정 忄 忄 忄 情 情	情				情
逸	逸	편안할 일 ⺈ 㕩 免 免 逸	逸				逸
心	心	마음 심 丿 心 心 心	心				心
動	動	움직일 동 二 旨 重 動 動	動				動
神	神	정신 신 礻 衤 祁 祁 神	神				神
疲	疲	피곤할 피 广 疒 疔 疖 疲	疲				疲

99	守	守	지킬 수 / ´ ´ ´ 守守	守			守
	眞	眞	참 진 / ㄴ ㅑ 旨直眞	眞			真
	志	志	뜻 지 / 一 士 志 志 志	志			志
	滿	滿	가득할 만 / 氵沪 満 満 満	滿			満
100	逐	逐	쫓을 축 / ㄅ ㅑ 豖 逐 逐	逐			逐
	物	物	재물 물 / ㅑ ㅑ ㅑ 物 物	物			物
	意	意	뜻 의 / 亠 立 音 意 意	意			意
	移	移	옮길 이 / 禾 矛 移 移 移	移			移
101	堅	堅	굳을 견 / 丨 臣 臤 堅 堅	堅			堅
	持	持	가질 지 / 扌 扩 拤 持 持	持			持
	雅	雅	맑을 아 / ㄷ 牙 邪 雅 雅	雅			雅
	操	操	지조 조 / 扌 扞 掃 掃 操	操			操
102	好	好	좋을 호 / 女 女' 好 好	好			好
	爵	爵	벼슬 작 / 爫 罒 爵 爵 爵	爵			爵

自	自	스스로 **자** ′ ⺊ ⺊ 自 自	自				自
縻	縻	얽어맬 **미** 广 庌 麻 麽 縻	縻				縻
都	都	도읍 **도** 土 耂 者 都 都	都				都
邑	邑	고을 **읍** 口 묘 뮤 뭅 邑	邑				邑
華	華	빛날 **화** ⺾ 垆 華 華 華	華				華
夏	夏	여름 **하** 一 万 百 頁 夏	夏				夏
東	東	동녘 **동** 一 目 車 東 東	東				東
西	西	서녘 **서** 一 丆 兀 西 西	西				西
二	二	두 **이** 一 二	二				二
京	京	서울 **경** 亠 古 亨 京 京	京				京
背	背	등 **배** ⺊ 北 背 背	背				背
邙	邙	북망산 **망** ′ ⺊ 亡 邙 邙	邙				邙
面	面	향할 **면** 一 丆 而 面 面	面				面
洛	洛	낙수 **락** 氵 汐 汐 洛 洛	洛				洛

03 104 105

106						
浮	浮	뜰 부 氵沪浮浮	浮			浮
渭	渭	물이름 위 氵沪渭渭渭	渭			渭
據	據	웅거할 거 扌护护據據	據			拠
涇	涇	경수 경 氵氵涇涇涇	涇			涇
107 宮	宮	궁궐 궁 宀宀宫宫宫	宮			宮
殿	殿	대궐 전 尸屈屈屍殿	殿			殿
盤	盤	서릴 반 力舟般般盤	盤			盤
鬱	鬱	답답할 울 木梻梻鬱鬱	鬱			鬱
108 樓	樓	다락 루 木杣杣楠樓	樓			楼
觀	觀	볼 관 艹萑萑雚觀觀	觀			観
飛	飛	날 비 飞 飞 飞 飛飛	飛			飛
驚	驚	놀랄 경 艹苟敬驚驚	驚			驚
109 圖	圖	그림 도 冂冏冏圖圖	圖			図
寫	寫	본뜰 사 宀宛宛寫寫	寫			写

禽	禽	새 **금** 人 厶 合 禽 禽	禽				禽
獸	獸	짐승 **수** 口 罒 留 單 獸	獸				獸
畫	畫	그림 **화** ⌐ 聿 書 書 畵	畫				畫
彩	彩	채색 **채** 幺 糸 紓 紓 綵	彩				彩
仙	仙	신선 **선** 丿 亻 仙 仙 仙	仙				仙
靈	靈	신령 **령** 雨 雷 雷 霝 靈	靈				靈
丙	丙	남녘 **병** 一 𠀐 丙 丙 丙	丙				丙
舍	舍	집 **사** 丿 人 𠆢 舍 舍	舍				舍
傍	傍	곁 **방** 亻 伫 倅 傍 傍	傍				傍
啓	啓	열 **계** 戸 启 启 啓 啓	啓				啓
甲	甲	갑옷 **갑** 丨 冂 日 日 甲	甲				甲
帳	帳	휘장 **장** 巾 帆 帄 帳 帳	帳				帳
對	對	대답 **대** 业 丵 𦍌 對 對	對				対
楹	楹	기둥 **영** 木 杊 杊 杊 楹	楹				楹

113	肆	베풀 사 / ⴺ 镸 镺 镺 肆	肆				肆
	筵	대자리 연 / 竹 竻 笁 筵 筵	筵				筵
	設	베풀 설 / 言 訬 設 設	設				設
	席	자리 석 / 广 庐 庐 庐 席 席	席				席
114	鼓	북 고 / 土 吉 壴 壴 鼓	鼓				鼓
	瑟	비파 슬 / 王 珏 琴 瑟 瑟	瑟				瑟
	吹	불 취 / 口 叫 吖 吹 吹	吹				吹
	笙	저 생 / 竹 竻 竻 筜 笙	笙				笙
115	陞	오를 승 / ⻖ 阝 阼 陞 陞	陞				陞
	階	층계 계 / ⻖ 阼 阼 階 階	階				階
	納	드릴 납 / 糸 糽 納 納	納				納
	陛	대궐섬돌 폐 / ⻖ 阼 阼 陛 陛	陛				陛
116	弁	고깔 변 / ⼂ ㅿ ㅿ 弁 弁	弁				弁
	轉	구를 전 / 車 軒 軒 轉 轉	轉				轉

疑	疑	의심할 의 ㄴ 异 琴 穎 疑	疑				疑
星	星	별 성 日 戸 戸 早 星	星				星
右	右	오른 우 ノ ナ 右 右 右	右				右
通	通	통할 통 マ 甬 甬 通 通	通				通
廣	廣	넓을 광 广 产 庐 庿 廣	廣				玄
內	內	안 내 ᅵ 冂 内 内	内				内
左	左	왼 좌 一 ナ 左 左 左	左				左
達	達	통달할 달 土 查 幸 達 達	達				達
承	承	이을 승 了 手 序 承 承	承				承
明	明	밝을 명 日 日 明 明 明	明				明
旣	旣	이미 기 白 自 皀 飢 旣	旣				旣
集	集	모을 집 亻 忄 隹 隼 集	集				集
墳	墳	무덤 분 土 圹 坫 墳 墳	墳				墳
典	典	법 전 冂 曲 曲 典 典	典				典

120					
亦	亦	또 **역** 一 亠 亣 亣 亦	亦		亦
聚	聚	모을 **취** 耳 取 取 聚 聚	聚		聚
群	群	무리 **군** 尹 君 君 群 群	群		群
英	英	꽃부리 **영** 艹 芇 苊 英 英	英		英
121 杜	杜	막을 **두** 木 朩 杜 杜	杜		杜
藁	藁	볏짚 **고** 艹 芦 莴 藁 藁	藁		藁
鍾	鍾	쇠북 **종** 釒 鈩 鈰 鍾 鍾	鍾		鍾
隷	隷	글씨 **례** 土 隶 剚 隷 隷	隷		隷
122 漆	漆	옻칠할 **칠** 氵 汏 泆 漆 漆	漆		漆
書	書	글 **서** 乛 彐 聿 書 書	書		書
壁	壁	벽 **벽** 尸 启 辟 壁 壁	壁		壁
經	經	경서 **경** 糸 紅 經 經 經	經		経
123 府	府	마을 **부** 广 庁 庁 府 府	府		府
羅	羅	벌일 **라** 罒 罗 累 罪 羅	羅		羅

將	將	장수 **장** 爿 扩 护 將	將				將
相	相	재상 **상** 木 村 机 相	相				相
路	路	길 **로** 口 足 趵 路 路	路				路
狹	俠	낄 **협** 亻 仁 佟 俠 俠	俠				俠
槐	槐	삼공 **괴** 木 村 柚 槐 槐	槐				槐
卿	卿	벼슬 **경** 夕 夘 卿 卿 卿	卿				卿
戶	戶	지게 **호** 一 厂 戶 戶	戶				戶
封	封	봉할 **봉** 十 土 圭 封 封	封				封
八	八	여덟 **팔** 丿 八	八				八
縣	縣	고을 **현** 目 県 県 縣 縣	縣				縣
家	家	집 **가** 宀 宀 宇 家 家	家				家
給	給	줄 **급** 糸 紆 給 給 給	給				給
千	千	일천 **천** 丿 一 千	千				千
兵	兵	군사 **병** 亻 斤 乒 兵 兵	兵				兵

127	高	高	높을 고 亠 古 高 高 高	高				高
	冠	冠	갓 관 冖 二 元 冠 冠	冠				冠
	陪	陪	모실 배 阝 阞 阫 陪 陪	陪				陪
	輦	輦	연 련 扶 扶 替 替 輦	輦				輦
128	驅	驅	몰 구 馬 駆 駆 驅	驅				驅
	轂	轂	속바퀴 곡 士 吉 軎 軎 轂	轂				轂
	振	振	떨칠 진 扌 扩 抎 振 振	振				振
	纓	纓	갓끈 영 糸 糸 糸 纓 纓	纓				纓
129	世	世	대대 세 一 十 卅 世 世	世				世
	祿	祿	녹봉 록 示 礻 礻 祿 祿	祿				祿
	侈	侈	사치할 치 亻 亻 侈 侈 侈	侈				侈
	富	富	부자 부 宀 宀 宫 富 富	富				富
130	車	車	수레 거 一 亓 亘 車 車	車				車
	駕	駕	수레 가 力 加 架 駕 駕	駕				駕

肥	肥	살찔 비 月 月 月 月 肥	肥				肥
輕	輕	가벼울 경 亘 車 輕 輕 輕	輕				輕
策	策	꾀 책 竹 竹 竺 筈 策	策				策
功	功	공 공 一 丁 玑 功	功				功
茂	茂	무성할 무 艹 芦 茂 茂 茂	茂				茂
實	實	열매 실 宀 宀 宵 實 實	實				実
勒	勒	새길 륵 艹 苣 革 軩 勒	勒				勒
碑	碑	비석 비 厂 石 砷 碑 碑	碑				碑
刻	刻	새길 각 亠 亥 亥 刻 刻	刻				刻
銘	銘	새길 명 金 釒 釛 銘 銘	銘				銘
磻	磻	반계 반 石 矿 矿 磻 磻	磻				磻
溪	溪	시내 계 氵 氵 渾 潼 溪	溪				溪
伊	伊	저 이 亻 亻 伊 伊 伊	伊				伊
尹	尹	다스릴 윤 コ 子 尹 尹	尹				尹

131 132 133

134							
佐	佐	도울 **좌** イ イ′ イ仁 佐 佐	佐				佐
時	時	때 **시** 日 日′ 旺 時 時	時				時
阿	阿	언덕 **아** 阝 阝 阿 阿 阿	阿				阿
衡	衡	저울대 **형** 彳 彳′ 徫 徫 衡	衡				衡
135 奄	奄	매우 **엄** 大 大 存 奋 奄	奄				奄
宅	宅	집 **택** 宀 宀 宅 宅	宅				宅
曲	曲	굽을 **곡** l ГΊ 曲 曲 曲	曲				曲
阜	阜	언덕 **부** イ 广 白 自 阜	阜				阜
136 微	微	작을 **미** 彳 彷 微 微 微	微				微
旦	旦	아침 **단** l Π 月 旦	旦				旦
孰	孰	누구 **숙** 亠 宣 享 孰 孰	孰				孰
營	營	경영할 **영** 炊 炊 營 營 營	營				營
137 桓	桓	굳셀 **환** 木 村 桓 桓 桓	桓				桓
公	公	귀인 **공** ノ 八 公 公	公				公

匡	匡	바를 **광** 一 二 于 王 匡	匡				匡
合	合	모둘 **합** 人 合 合 合 合	合				合
濟	濟	구제할 **제** 氵 汴 汸 濟 濟	濟				濟
弱	弱	약할 **약** 弓 弓 豸 弱 弱	弱				弱
扶	扶	도울 **부** 扌 扌 扫 扶 扶	扶				扶
傾	傾	기울어질 **경** 亻 化 価 値 傾	傾				傾
綺	綺	비단 **기** 糸 糸 紵 結 綺	綺				綺
回	回	회복할 **회** 丨 冂 冋 回 回	回				回
漢	漢	한나라 **한** 氵 汼 泮 漢 漢	漢				漢
惠	惠	은혜 **혜** 一 百 車 車 惠	惠				惠
說	說	기쁠 **열** 言 言 訂 說 說	說				說
感	感	감동할 **감** 厂 厂 咸 咸 感	感				感
武	武	호반 **무** 一 二 于 武 武	武				武
丁	丁	장정 **정** 一 丁	丁				丁

138　139　140

141					
俊	俊	준걸 준 亻 俨 俗 俊 俊	俊		俊
乂	乂	어질 예 ノ 乂	乂		乂
密	密	빽빽할 밀 宀 宓 宓 密 密	密		密
勿	勿	말 물 ノ ク 勹 勿	勿		勿
142 多	多	많을 다 夕 夕 多 多	多		多
士	士	선비 사 一 十 士	士		士
寔	寔	이 식 宀 宜 寔 寔 寔	寔		寔
寧	寧	편안할 녕 宀 宓 甯 甯 寧	寧		寧
143 晋	晋	나라이름진 一 亚 쯤 晋 晋	晋		晋
楚	楚	초나라 초 木 林 梵 梺 楚	楚		楚
更	更	다시 갱 一 厂 百 更 更	更		更
霸	霸	으뜸 패 雨 霏 霸 霸	霸		霸
144 趙	趙	조나라 조 土 走 赳 趙 趙	趙		趙
魏	魏	위나라 위 禾 禾 委 魏 魏	魏		魏

困	困	곤할 곤 丨 冂 用 困 困	困					困
橫	橫	가로 횡 木 杧 椙 橫 橫	橫					橫
假	假	빌릴 가 亻 仴 作 俏 假	假					假
途	途	길 도 人 今 余 余 途	途					途
滅	滅	멸할 멸 氵 氿 沠 滅 滅	滅					滅
虢	虢	나라이름 괵 亠 另 乵 乮 虢	虢					虢
踐	踐	밟을 천 足 趵 踐 踐	踐					踐
土	土	흙 토 一 十 土	土					土
會	會	모을 회 人 合 會 會 會	會					会
盟	盟	맹세 맹 明 明 明 盟 盟	盟					盟
何	何	어찌 하 亻 仁 仃 何 何	何					何
遵	遵	좇을 준 酋 酋 尊 遵 遵	遵					遵
約	約	맹세할 약 幺 糸 系 約 約	約					約
法	法	법 법 氵 氵 汁 法 法	法					法

(45) (146) (147)

48

148	韓	韓	한나라 한 / 卓 卓 韓 韓 韓	韓			韓
	弊	弊	폐단 폐 / ˮ 尚 敝 敝 弊	弊			弊
	煩	煩	번거로울 번 / 火 灯 炳 煩 煩	煩			煩
	刑	刑	형벌 형 / 一 二 开 刑 刑	刑			刑
149	起	起	일어날 기 / 十 走 起 起 起	起			起
	翦	翦	엷을 전 / 广 前 前 翦 翦	翦			翦
	頗	頗	치우칠 파 / 厂 皮 皮 颇 頗	頗			頗
	牧	牧	기를 목 / 牛 牛 牜 物 牧	牧			牧
150	用	用	쓸 용 / 丿 刀 月 月 用	用			用
	軍	軍	군사 군 / 厂 戸 冒 宣 軍	軍			軍
	最	最	가장 최 / 日 旦 昌 昜 最	最			最
	精	精	정교할 정 / 米 粘 精 精 精	精			精
151	宣	宣	베풀 선 / 宀 宇 宁 宜 宣	宣			宣
	威	威	위엄 위 / 厂 反 威 威 威	威			威

沙	沙	모래 사 シ シ シ 沙 沙	沙				沙
漠	漠	모래벌 막 シ デ 洋 洋 漠	漠				漠
馳	馳	달릴 치 丨馬 馬 駒 馳	馳				馳
譽	譽	기릴 예 F 舁 兩 與 譽	譽				譽
丹	丹	붉을 단 丿 刀 月 丹	丹				丹
青	青	푸를 청 十 主 青 青 青	青				青
九	九	아홉 구 丿 九	九				九
州	州	고을 주 丿 州 州 州	州				州
禹	禹	임금 우 匸 �咼 禹 禹	禹				禹
跡	跡	자취 적 口 昆 跭 跡 跡	跡				跡
百	百	일백 백 一 丆 百 百 百	百				百
郡	郡	고을 군 ヨ 尹 君 君 郡	郡				郡
秦	秦	진나라 진 三 夫 表 奏 秦	秦				秦
并	並	아우를 병 丷 ソ 兰 并 并	並				並

155					
嶽	嶽	큰 산 악 산 厂 犭 崔 嶽	嶽		嶽
宗	宗	마루 종 宀 宀 宇 宗 宗	宗		宗
恒	恒	항상 항 忄 忄 恒 恒 恒	恒		恒
岱	岱	산이름 대 亻 亻 代 岱	岱		岱
禪	禪	터닦을 선 礻 禅 禪 禪 禪	禪		禪
主	主	우두머리 주 丶 二 亠 主 主	主		主
云	云	이를 운 一 二 云 云	云		云
亭	亭	정자 정 亠 古 亭 亭 亭	亭		亭
鴈	鴈	기러기 안 厂 厂 雁 鴈 鴈	鴈		鴈
門	門	문 문 門 門 門 門 門	門		門
紫	紫	자주빛 자 此 此 此 紫 紫	紫		紫
塞	塞	변방 새 宔 寒 寒 塞	塞		塞
鷄	鷄	닭 계 爫 奚 鷄 鷄	鷄		鷄
田	田	밭 전 丨 冂 田 田 田	田		田

赤	赤	붉을 적 十土 方赤赤	赤				赤
城	城	재 성 土圹城城城	城				城
昆	昆	맏 곤 日日昆昆昆	昆				昆
池	池	못 지 氵汀池池	池				池
碣	碣	우뚝선돌 갈 石石碣碣碣	碣				碣
石	石	돌 석 一厂厂石石	石				石
鉅	鉅	클 거 人金釘鉅鉅	鉅				鉅
野	野	들 야 日里野野野	野				野
洞	洞	골 동 氵汩洞洞洞	洞				洞
庭	庭	뜰 정 亠广庄庭庭	庭				庭
曠	曠	넓을 광 日旷旷曠曠	曠				曠
遠	遠	멀 원 土吉袁遠遠	遠				遠
綿	綿	솜 면 糸紀綿綿綿	綿				綿
邈	邈	아득할 막 豸豸貌貌邈	邈				邈

162	巖	바위 암 山 峃 峃 巖 巖	巖			岩
	岫	멧부리 수 山 山 岬 岫 岫	岫			岫
	杳	아득할 묘 木 杏 杏 杳 杳	杳			杳
	冥	어두울 명 冖 冝 冝 冥 冥	冥			冥
163	治	다스릴 치 氵 沪 治 治 治	治			治
	本	근본 본 一 十 才 木 本	本			本
	於	어조사 어 亠 方 方 於 於	於			於
	農	농사 농 曲 芦 芦 農 農	農			農
164	務	힘쓸 무 矛 矛 矜 務 務	務			務
	茲	이 자 亠 玄 兹 兹 茲	茲			茲
	稼	심을 가 禾 秆 秆 稼 稼	稼			稼
	穡	거둘 색 禾 秆 稿 穑 穡	穡			穡
165	俶	비로소 숙 亻 什 休 俶 俶	俶			俶
	載	실을 재 十 丰 車 載 載	載			載

	한자	음훈 / 획순	쓰기				쓰기
	南	南 / 남녘 남 一 宀 币 币 南	南				南
166	畝	畝 / 밭이랑 묘 亠 亩 亩 畝 畝	畝				畝
	我	我 / 나 아 千 手 我 我 我	我				我
	藝	藝 / 재주 예 艿 莉 蓺 蓺 藝	藝				芸
	黍	黍 / 기장 서 二 禾 禾 黍 黍	黍				黍
167	稷	稷 / 피 직 二 禾 秆 稗 稷	稷				稷
	稅	稅 / 세금 세 禾 秆 秒 秒 稅	稅				稅
	熟	熟 / 심을 숙 亠 古 享 孰 熟	熟				熟
	貢	貢 / 기장 공 一 工 贡 盲 貢	貢				貢
168	新	新 / 피 신 立 亲 新 新 新	新				新
	勸	勸 / 세납 권 艹 苗 萑 藋 勸	勸				勸
	賞	賞 / 상줄 상 ⺌ 尚 賞 賞 賞	賞				賞
	黜	黜 / 물리칠 출 日 甲 里 黑 黜	黜				黜
	陟	陟 / 올릴 척 阝 阡 阼 陟 陟	陟				陟

169	孟	맏 맹 / 子子孟孟孟	孟				孟
	軻	굴대 가 / 車車軻軻	軻				軻
	敦	도타울 돈 / 亯享享敦敦	敦				敦
	素	바탕 소 / 十主素素素	素				素
170	史	사기 사 / 丶口史史	史				史
	魚	물고기 어 / 夕鱼魚魚魚	魚				魚
	秉	잡을 병 / 二彐彐秉秉	秉				秉
	直	곧을 직 / 十市直直直	直				直
171	庶	무리 서 / 广庐庶庶	庶				庶
	幾	몇 기 / 幺幺幺幺幾	幾				幾
	中	가운데 중 / 丶口口中	中				中
	庸	떳떳할 용 / 广庐肩肩庸	庸				庸
172	勞	수고로울 로 / 火炒炒勞勞	勞				勞
	謙	겸손할 겸 / 言訓訓謙謙	謙				謙

謹	謹	삼갈 근 言 訏 謹 謹 謹	謹				謹
勅	勅	신칙할 칙 一 口 束 剌 勅	勅				勅
聆	聆	들을 령 厂 耳 耵 聆 聆	聆				聆
音	音	소리 음 亠 立 立 音 音	音				音
察	察	살필 찰 宀 夕 宛 察 察	察				察
理	理	이치 리 丆 王 珇 理 理	理				理
鑑	鑑	거울 감 金 釒 鉅 鑑 鑑	鑑				鑑
貌	貌	모양 모 豸 豸 豹 貊 貌	貌				貌
辨	辨	판단할 변 立 辛 剃 辨 辨	辨				弁
色	色	빛 색 丿 夕 夕 名 色	色				色
貽	貽	끼칠 이 貝 貯 貽 貽 貽	貽				貽
厥	厥	그것 궐 厂 尸 屈 厥 厥	厥				厥
嘉	嘉	아름다울 가 士 吉 壴 喜 嘉	嘉				嘉
猷	猷	꾀 유 八 酋 猷 猷	猷				猷

56

176							
勉	勉	힘쓸 면 勹台免免勉	勉				勉
其	其	그 기 一甘其其其	其				其
祗	祗	공경할 지 礻礻礻祇祗	祗				祗
植	植	심을 식 木木枯植植	植				植
177 省	省	살필 성 小少省省省	省				省
躬	躬	몸 궁 厂了身身躬	躬				躬
譏	譏	나무랄 기 言診診譏譏	譏				譏
誡	誡	경계할 계 言言誡誡誡	誡				誡
178 寵	寵	사랑할 총 宀宓寵寵寵	寵				寵
增	增	더할 증 扌圤增增增	增				增
抗	抗	겨룰 항 扌扩扩扩抗	抗				抗
極	極	지극할 극 木杧極極極	極				極
179 殆	殆	위태할 태 厂歹歹殆殆	殆				殆
辱	辱	욕될 욕 厂尸辰辱辱	辱				辱

近	近	가까운 **근**	近			近
		亅 斤 圻 近 近				
恥	恥	부끄러울 **치**	恥			恥
		耳 耳 耴 恥 恥				
林	林	수 필 **림**	林			林
		木 村 材 林				
皐	皐	언덕 **고**	皐			皐
		白 皀 臯 皇 皐				
幸	幸	다행할 **행**	幸			幸
		土 击 去 坴 幸				
即	即	나아갈 **즉**	即			即
		彐 目 艮 即 即				
兩	兩	둘 **량**	兩			兩
		一 冂 币 兩 兩				
疏	疏	성길 **소**	疏			疏
		疋 疋 疏 疏 疏				
見	見	볼 **견**	見			見
		丨 冂 目 見 見				
機	機	기틀 **기**	機			機
		木 梣 梣 機 機				
解	解	풀 **해**	解			解
		勹 夕 角 觚 解				
組	組	인끈 **조**	組			組
		幺 糸 糸 紕 組				
誰	誰	누구 **수**	誰			誰
		言 訁 訃 誰 誰				
逼	逼	핍박할 **핍**	逼			逼
		一 畐 畐 湢 逼				

58

183	索	索	찾을 색 十 声 玄 索 索	索			索
	居	居	살 거 尸 尸 居 居 居	居			居
	閑	閑	한가할 한 門 門 閑 閑	閑			閑
	處	處	곳 처 广 卢 虍 處 處	處			處
184	沈	沈	잠길 침 氵 氵 沪 沙 沈	沈			沈
	黙	黙	잠잠할 묵 里 野 默 黙	黙			黙
	寂	寂	고요할 적 宀 宀 宋 寂 寂	寂			寂
	寥	寥	쓸쓸할 료 宀 宛 宛 寥 寥	寥			寥
185	求	求	구할 구 一 十 寸 求 求	求			求
	古	古	예 고 一 十 寸 古 古	古			古
	尋	尋	찾을 심 ョ ヨ 尹 尋 尋	尋			尋
	論	論	논의할 론 言 診 診 論 論	論			論
186	散	散	흩어질 산 艹 艹 背 背 散	散			散
	慮	慮	생각 려 广 卢 盧 慮 慮	慮			慮

逍	逍	노닐 소 / ⺌ 肖 肖 消 逍	逍				逍
遙	遙	노닐 요 / 夕 岳 岳 岳 遙	遙				遙
欣	欣	기쁠 흔 / 斤 斤 斤 斤 欣 欣	欣				欣
奏	奏	아뢸 주 / 三 夫 表 奏 奏	奏				奏
累	累	더럽힐 루 / 田 甲 尹 累 累	累				累
遣	遣	보낼 견 / 口 虫 書 遣 遣	遣				遣
感	感	슬플 척 / 厂 床 戚 戚 感	感				感
謝	謝	사례할 사 / 言 訃 詢 謝 謝	謝				謝
歡	歡	기뻐할 환 / 芦 芦 雚 歡 歡	歡				歡
招	招	부를 초 / 扌 扣 扣 招 招	招				招
渠	渠	개천 거 / 氵 沪 泹 渠 渠	渠				渠
荷	荷	연꽃 하 / 艹 芢 芢 荷 荷	荷				荷
的	的	꼭그러할적 / 白 白 的 的 的	的				的
歷	歷	지낼 력 / 厂 严 麻 歷 歷	歷				歷

60

(190)園莽抽條 (191)枇杷晚翠 (192)梧桐早凋 (193)陳根

190	園	園	동산 원 / 冂門閈園園	園				園
	莽	莽	풀 망 / 艹艹茻莽莽	莽				莽
	抽	抽	빼낼 추 / 扌扣抽抽抽	抽				抽
	條	條	겉가지 조 / 亻亻倏條條	條				條
191	枇	枇	비파나무 비 / 木 朾 枇 枇 枇	枇				枇
	杷	杷	비파나무 파 / 木 杧 杧 杷 杷	杷				杷
	晚	晚	늦을 만 / 日 旷 晚 晚 晚	晚				晚
	翠	翠	푸를 취 / 羽 羽 翠 翠 翠	翠				翠
192	梧	梧	오동 오 / 木 杧 杧 枉 梧	梧				梧
	桐	桐	오동 동 / 木 村 机 桐 桐	桐				桐
	早	早	일찍 조 / 日旦早	早				早
	凋	凋	시들 조 / 冫冸凋凋凋	凋				凋
193	陳	陳	베풀 진 / 阝阼陣陳陳	陳				陳
	根	根	뿌리 근 / 木 朾 根 根 根	根				根

委	委	시들어질 위 一 二 禾 委 委	委			委
翳	翳	가릴 예 医 医 殹 殹 翳	翳			翳
落	落	떨어질 락 艹 艻 茨 落 落	落			落
葉	葉	잎사귀 엽 艹 芏 苹 莲 葉	葉			葉
飄	飄	나부낄 표 西 票 飘 飘 飘	飄			飄
颻	颻	나부낄 요 夕 名 名几 名凡 名風	颻			颻
遊	遊	놀 유 方 扩 旃 游 遊	遊			遊
鵾	鵾	고니 곤 日 昆 毘 毘鳥 毘鳥	鵾			鵾
獨	獨	홀로 독 犭 犷 猬 獨 獨	獨			独
運	運	운전할 운 冖 宣 軍 運 運	運			運
凌	凌	업신여길 릉 冫 浐 洼 凌 凌	凌			凌
摩	摩	닦을 마 广 庄 麻 磨 摩	摩			摩
絳	絳	붉을 강 糸 糹 終 絳 絳	絳			绛
霄	霄	하늘 소 雨 雫 霄 霄	霄			霄

197					
耽	耽	즐길　탐 耳 耽 耽 耽	耽		耽
讀	讀	읽을　독 言 討 讀 讀 讀	讀		読
翫	翫	구경할　완 ヺ 羽 習 習 翫	翫		翫
市	市	저자　시 丶 亠 亣 市 市	市		市
198					
寓	寓	붙일　우 宀 宜 寍 寓 寓	寓		寓
目	目	눈　목 丨 冂 月 目 目	目		目
囊	囊	주머니　낭 曰 車 橐 橐 囊	囊		囊
箱	箱	상자　상 竹 笁 笁 箱 箱	箱		箱
199					
易	易	쉬울　이 日 日 貝 易 易	易		易
輶	輶	가벼울　유 車 軒 軒 輶 輶	輶		輶
攸	攸	어조사　유 亻 亻 攸 攸 攸	攸		攸
畏	畏	두려울　외 田 罒 禺 禺 畏	畏		畏
200					
屬	屬	붙일　속 尸 屌 屬 屬 屬	屬		属
耳	耳	귀　이 一 丆 亓 耳 耳	耳		耳

垣	垣	담　　　원 土 圵 坧 坦 垣 垣	垣					垣
墻	墻	담　　　장 土 圵 坧 坮 墻 墻	墻					墻
具	具	갖출　　구 丨 冂 目 且 具	具					具
膳	膳	먹을　　선 几 肶 胖 膳 膳	膳					膳
飡	飡	밥　　　손 仝 仐 食 食 食	飡					飡
飯	飯	밥　　　반 食 飠 飣 飯	飯					飯
適	適	맞갖을　적 宀 啇 商 滴 適	適					適
口	口	입　　　구 丨 冂 口	口					口
充	充	채울　　충 亠 厷 去 奔 充	充					充
腸	腸	창자　　장 肭 胛 腭 腭 腸 腸	腸					腸
飽	飽	배부를　포 食 飠 飩 飽	飽					飽
飫	飫	배부를　어 食 飠 飠 飫	飫					飫
烹	烹	삶을　　팽 亠 亨 亨 烹 烹	烹					烹
宰	宰	재상　　재 宀 宁 宖 宰 宰	宰					宰

201
202
203

204							
飢	飢	주릴 기 스 今 食 飣 飢	飢				飢
厭	厭	싫을 염 厂 厎 肙 肙 厭	厭				厭
糟	糟	재강 조 米 粐 糟 糟 糟	糟				糟
糠	糠	겨 강 米 粆 粆 粧 糠	糠				糠
205 親	親	친할 친 辛 亲 親 親 親	親				親
戚	戚	겨레 척 厂 厈 厈 戚 戚	戚				戚
故	故	연고 고 古 古 故 故 故	故				故
舊	舊	옛 구 艹 萑 萑 舊 舊	舊				旧
206 老	老	늙을 로 十 土 尹 耂 老	老				老
少	少	젊을 소 丨 小 小 少	少				少
異	異	다를 이 田 甲 畀 異 異	異				異
糧	糧	양식 량 米 粐 糧 糧 糧	糧				糧
207 妾	妾	첩 첩 亠 立 立 妾 妾	妾				妾
御	御	모실 어 彳 律 律 御 御	御				御

績	績	길쌈 적 糸 結結績績	績				績
紡	紡	길쌈할 방 糸 紅紡紡	紡				紡
侍	侍	모실 시 亻 侍侍侍侍	侍				侍
巾	巾	수건 건 丨冂巾	巾				巾
帷	帷	장막 유 巾 帷帷帷帷	帷				帷
房	房	방 방 厂戶戶房房	房				房
紈	紈	깁 환 幺 糸 糿紈紈	紈				紈
扇	扇	부채 선 厂戶戶扇扇	扇				扇
圓	圓	둥글 원 冂門冋冐圓	圓				円
潔	潔	깨끗할 결 氵泮潔潔潔	潔				潔
銀	銀	은 은 金 釕鈤鈤銀	銀				銀
燭	燭	촛불 촉 火 炉炉炉燭	燭				燭
煒	煒	환할 위 火 炉煒煒煒	煒				煒
煌	煌	빛날 황 火 炮炮炮煌	煌				煌

66

211						
晝	晝	낮 주 / ﾕ ⺸ 聿 書 晝	晝			晝
眠	眠	잘 면 / 目 盯 盯 眠 眠	眠			眠
夕	夕	저녁 석 / ノ ク 夕	夕			夕
寐	寐	잠잘 매 / 宀 宀 疒 疒 寐	寐			寐
212 藍	藍	쪽 람 / 艹 芦 蓝 藍 藍	藍			藍
筍	筍	죽순 순 / 竹 竹 笁 筍 筍	筍			筍
象	象	코끼리 상 / ⺈ 罒 罗 象 象	象			象
床	床	평상 상 / 亠 广 庁 庄 床	床			床
213 絃	絃	악기줄 현 / 糸 糹 �osa 絃	絃			絃
歌	歌	노래 가 / 哥 哥 哥 歌 歌	歌			歌
酒	酒	술 주 / 氵 汀 沔 洒 酒	酒			酒
讌	讌	잔치 연 / 言 訃 訝 讌 讌	讌			讌
214 接	接	사귈 접 / 扌 扩 护 接 接	接			接
杯	杯	잔 배 / 木 朾 朾 杯 杯	杯			杯

擧	擧	들 거 F 與 與 擧 擧	擧					擧
觴	觴	잔 상 ク 角 解 解 觴	觴					觴
矯	矯	들 교 矢 矯 矯 矯 矯	矯					矯
手	手	손 수 一 二 三 手	手					手
頓	頓	꾸벅거릴돈 ノ 口 屯 頓 頓	頓					頓
足	足	발 족 口 尸 ヱ 足 足	足					足
悅	悅	기쁠 열 忄 忄 忧 悅 悅	悅					悅
豫	豫	미래 예 予 豫 豫 豫 豫	豫					豫
且	且	또 차 l 冂 月 且	且					且
康	康	편안할 강 广 户 庚 康 康	康					康
嫡	嫡	정실 적 女 女 妒 嫡 嫡	嫡					嫡
後	後	뒤 후 彳 徉 徉 後 後	後					後
嗣	嗣	이을 사 口 吊 扁 嗣 嗣	嗣					嗣
續	續	이을 속 糸 紵 績 續 續	續					续

218					
祭	祭	제사 제 夕 夗 烬 烬 祭	祭		祭
祀	祀	제사 사 礻 礻 祀 祀	祀		祀
蒸	蒸	찔 증 一 艹 艿 莁 蒸	蒸		蒸
嘗	嘗	맛볼 상 ⺍ 兴 甞 嘗	嘗		嘗
219 稽	稽	머리숙일계 二 禾 秂 稭 稽	稽		稽
顙	顙	이마 상 乂 叒 桑 顙 顙	顙		顙
再	再	두 번 재 一 厅 冉 再 再	再		再
拜	拜	절 배 手 手 扞 拜 拜	拜		拜
220 悚	悚	두려워할송 忄 忄 惛 悚 悚	悚		悚
懼	懼	두려울 구 忄 惧 惧 懼 懼	懼		懼
恐	恐	두려울 공 工 巩 巩 恐 恐	恐		恐
惶	惶	두려울 황 忄 忙 惶 惶 惶	惶		惶
221 牋	牋	전문 전 片 牋 牋 牋 牋	牋		牋
牒	牒	편지 첩 片 牌 牌 牒	牒		牒

簡	簡	편지 간 竹 竹 笥 簡 簡	簡				簡
要	要	종요로울 요 一 西 要 要 要	要				要
顧	顧	돌아볼 고 尸 戶 雇 顧 顧	顧				顧
答	答	대답할 답 竹 笙 答 答	答				答
審	審	살필 심 宀 宷 宋 宷 審	審				審
詳	詳	자세할 상 言 訐 訸 詳 詳	詳				詳
骸	骸	뼈 해 骨 骨 骸 骸	骸				骸
垢	垢	때 구 土 圹 圻 垢 垢	垢				垢
想	想	생각할 상 木 相 想 想 想	想				想
浴	浴	목욕할 욕 氵 氵 浴 浴 浴	浴				浴
執	執	잡을 집 土 寺 幸 剚 執	執				執
熱	熱	뜨거울 열 十 赤 夫 熱 熱	熱				熱
願	願	원할 원 厂 原 原 顧 願	願				願
凉	凉	서늘할 량 氵 冫 凉 凉 凉	凉				凉

225	驢	驢	나귀 려 丨馬 馿 騙 驢驢	驢				驢
	騾	騾	노새 라 馬 馿 駅 騾騾	騾				騾
	犢	犢	송아지 독 牛 牚 犢 犢犢	犢				犢
	特	特	숫소 특 牛牛牛特特	特				特
226	駭	駭	놀랄 해 馬 馬 馿 馿駭	駭				駭
	躍	躍	뛸 약 口 묘 跞 躍躍	躍				躍
	超	超	뛰어넘을 초 土 走 超 超超	超				超
	驤	驤	말 뛸 양 馬 駂 馿 馿襄 馿襄	驤				驤
227	誅	誅	벌 줄 주 言 訐 許 誅誅	誅				誅
	斬	斬	벨 참 車 車 斬 斬斬	斬				斬
	賊	賊	역적 적 貝 財 賊 賊賊	賊				賊
	盜	盜	도둑 도 氵氵次 盜盜	盜				盜
228	捕	捕	잡을 포 扌扩折捐捕	捕				捕
	獲	獲	얻을 획 犭 犷 猹 獲獲	獲				獲

叛	叛	배반할 **반** 半 訁 訃 叛 叛	叛							叛
亡	亡	도망할 **망** 丶 亠 亡	亡							亡
布	布	베 **포** 一 ナ オ 布 布	布							布
射	射	쏠 **사** 亻 勹 身 射 射	射							射
遼	遼	동관 **료** 大 尢 査 尞 遼	遼							遼
丸	丸	총알 **환** 丿 九 丸	丸							丸
嵇	嵇	메 **혜** 秇 秄 秕 秜 嵇	嵇							嵇
琴	琴	거문고 **금** 王 珏 珡 琴 琴	琴							琴
阮	阮	성 **완** 阝 阝 阝 阮 阮	阮							阮
嘯	嘯	휘바람 **소** 口 叩 啸 嘯 嘯	嘯							嘯
恬	恬	편할 **염** 忄 忄 忭 恬 恬	恬							恬
筆	筆	붓 **필** 竹 竺 笔 筆 筆	筆							筆
倫	倫	인륜 **륜** 亻 伶 伶 伶 倫	倫							倫
紙	紙	종이 **지** 糸 紅 紅 紙	紙							紙

72

232							
鈞	鈞	무게단위균 金釣釣鈞	鈞				鈞
巧	巧	교묘할 교 工工巧巧巧	巧				巧
任	任	맡길 임 亻仁仁任任	任				任
釣	釣	낚시 조 金釣釣釣	釣				釣
233 釋	釋	풀 석 釆釋釋釋釋	釋				釈
紛	紛	어지러울분 糸紂紛紛	紛				紛
利	利	이로울 리 一二禾利利	利				利
俗	俗	풍속 속 亻亻俗俗俗	俗				俗
234 並	並	아우를 병 丷丷並並並	並				並
皆	皆	다 개 上比比皆皆	皆				皆
佳	佳	아름다울가 亻仕佳佳佳	佳				佳
妙	妙	묘할 묘 女妙妙妙妙	妙				妙
235 毛	毛	털 모 一二三毛	毛				毛
施	施	베풀 시 方於旃施施	施				施

淑	淑	맑을 숙 氵氵汁沐沐淑	淑				淑
姿	姿	맵시 자 冫冫次姿姿	姿				姿
工	工	장인 공 一丅工	工				工
嚬	嚬	눈살찌푸릴 빈 口 吽 哼 嚬 嚬	嚬				嚬
姸	姸	고울 연 女 妌 妌 妍 姸	姸				姸
笑	笑	웃음 소 竹 竹 竺 竿 笑	笑				笑
年	年	세월 년 丿 仁 仁 年 年	年				年
矢	矢	살 시 丿 仁 仁 矢 矢	矢				矢
每	每	매양 매 丿 仁 仁 每 每	每				每
催	催	재촉할 최 亻 俨 俨 催 催	催				催
羲	羲	기운 희 羊 差 莠 羲 羲	羲				羲
暉	暉	햇빛 휘 日 旷 旷 暉 暉	暉				暉
朗	朗	밝을 랑 良 郎 郎 朗 朗	朗				朗
曜	曜	빛날 요 日 日 日 曜 曜	曜				曜

236
237
238

239						
璇	璇	구슬 선 王 玝 玪 珣 璇璇	璇			璇
璣	璣	구슬 기 王 玑 玤 璣璣機	璣			璣
懸	懸	달릴 현 日 県 縣 縣 懸	懸			懸
斡	斡	돌 알 十 卓 斡 斡 斡	斡			斡
240 晦	晦	그믐 회 日 旳 晦 晦 晦	晦			晦
魄	魄	넋 백 白 帥 帥 魄 魄	魄			魄
環	環	고리 환 王 玙 環 環 環	環			環
照	照	비칠 조 日 昭 照 照 照	照			照
241 指	指	가리킬 지 扌 抃 指 指 指	指			指
薪	薪	땔나무 신 艹 芇 薪 薪 薪	薪			薪
修	修	닦을 수 亻 侎 俢 修 修	修			修
祐	祐	도울 우 礻 礽 祊 祐祐	祐			祐
242 永	永	오랠 영 丶 刁 永 永 永	永			永
綏	綏	편할 유 糸 糸 綏 綏 綏	綏			綏

吉	吉	길할 길 一 十 吉 吉 吉	吉				吉
邵	邵	높을 소 刀 刀 召 邵 邵	邵				邵
矩	矩	법 구 矢 矢 矩 矩 矩	矩				矩
步	步	걸음 보 丨 止 止 步 步	步				步
引	引	이끌 인 フ 弓 弓 引	引				引
領	領	옷 깃 령 人 令 令 領 領	領				領
俯	俯	엎드릴 부 ノ 亻 亻 俌 俯	俯				俯
仰	仰	우러러볼 앙 亻 亻 仴 仰 仰	仰				仰
廊	廊	행랑 랑 广 广 庐 庐 廊	廊				廊
廟	廟	사당 묘 广 庐 庿 廟 廟	廟				廟
束	束	묶을 속 一 一 申 束 束	束				束
帶	帶	띠 대 一 卅 卅 帶 帶	帶				帶
矜	矜	자랑할 긍 矛 矛 矜 矜 矜	矜				矜
莊	莊	씩씩할 장 艹 莊 莊 莊 莊	莊				莊

246						
徘	徘	배회할 배 彳 彳 徘 徘 徘	徘			徘
徊	徊	배회할 회 彳 彳 徊 徊 徊	徊			徊
瞻	瞻	쳐다볼 첨 目 肟 睁 瞻 瞻	瞻			瞻
眺	眺	바라볼 조 目 則 趴 眺 眺	眺			眺
247 孤	孤	외로울 고 子 孑 孖 孤 孤	孤			孤
陋	陋	더러울 루 阝 阝 阤 陋 陋	陋			陋
寡	寡	적을 과 宀 宀 宭 寡 寡	寡			寡
聞	聞	들을 문 阝 門 間 聞 聞	聞			聞
248 愚	愚	어리석을우 日 咼 禺 愚 愚	愚			愚
蒙	蒙	어리석을몽 艹 芦 蒙 蒙 蒙	蒙			蒙
等	等	무리 등 竹 竿 等 等 等	等			等
誚	誚	꾸짖을 초 言 訁 誚 誚 誚	誚			誚
249 謂	謂	이를 위 言 訁 謂 謂 謂	謂			謂
語	語	말씀 어 言 訁 評 語 語	語			語

250

助	助	도 울 조 亅 冂 目 助 助	助			助
者	者	놈 자 土 耂 耂 者 者	者			者
焉	焉	어 찌 언 一 正 焉 焉 焉	焉			焉
哉	哉	어조사 재 十 土 告 哉 哉	哉			哉
乎	乎	그런가 호 ⺊ 丷 宀 严 乎	乎			乎
也	也	어조사 야 フ 也 也	也			也

不孝父母死後悔 … 부모에게 효도하지 않으면 부모가 돌아가
(불효부모사후회) 신 후에 뉘우치게 된다.
不親家族疎後悔 … 가족에게 친절하게 대하지 않으면 멀리 떨
(불친가족소후회) 어진 후에 뉘우치게 된다.
少不勤學老後悔 … 젊어서 부지런히 배우지 않으면 늙은 후
(소불근학노후회) 에 뉘우치게 된다.
安不思難敗後悔 … 편안할 때 어려움을 생각하지 않으면 실
(안불사난패후회) 패한 후에 뉘우치게 된다.
富不儉用貧後悔 … 넉넉한 때 아껴서 쓰지 않으면 가난해진
(부불검용빈후회) 후에 뉘우치게 된다.
春不耕種秋後悔 … 봄에 종자를 갈지 않으면 가을에 가서 뉘
(춘불경종추후회) 우치게 된다.
不治垣墻盜後悔 … 담장을 고치지 않으면 도적을 맞은 후에
(불치원단도후회) 뉘우치게 된다.
色不謹慎病後悔 … 색을 삼가지 않으면 병든 후에 뉘우치게
(색불근신병후회) 된다.
醉中妄言醒後悔 … 술이 취했을 때 망언된 말을 하면 술이 깬
(취중망언성후회) 후에 뉘우치게 된다.
不接賓客去後悔 … 손님을 대접하지 않으면 손님이 간 후에
(불접빈객거후회) 뉘우치게 된다.

천 자 문 해 설

(1)天地玄黃(천지현황) 하늘은 아득히 멀어 검게 보이고 땅은 그 빛이 누르다.

(2)宇宙洪荒(우주홍황) 하늘과 땅 사이는 한없이 너르고 커서 끝이 없다는 뜻.

(3)日月盈昃(일월영측) 해는 서쪽으로 기울고 달은 한 달에 한 번 이즈러지다가 찬다.

(4)辰宿列張(진숙열장) 별들도 제자리가 있어 하늘에 너르게 벌려 있다는 말.

(5)秋收冬藏(추수동장) 가을에 곡식을 거두어 들이고 겨울에는 소중히 갈무리한다.

(6)寒來暑往(한래서왕) 추위가 오면 더위는 물러간다는 말로서 사철의 바뀜을 뜻함.

(7)閏餘成歲(윤여성세) 윤달의 남은 것으로 해(歲)를 이룬다는 말. 즉 3년마다 오는 윤달로서 해를 정함.

(8)律呂調陽(율려조양) 율과 여는 천지간의 음양을 고르게 한다는 말.

(9)雲騰致雨(운등치우) 수증기가 증발하여 구름이 되고 두터워지면 비를 내리게 한다.

(10)露結爲霜(노결위상) 이슬이 맺혀 찬 기운에 닿으면 서리가 된다.

(11)金生麗水(금생여수) 금은 여수에서 난다는 말.

(12)玉出崑岡(옥출곤강) 옥은 곤강이란 산에서 많이 나왔다는 말.

(13)劍號巨闕(검호거궐) 칼은 구야자가 만든 거궐 보검을 으뜸으로 친다는 말.

(14)珠稱夜光(주칭야광) 구슬은 야광이라 하여 그 빛이 낮과 같이 밝았다는 말.

(15)果珍李柰(과진이내) 열매 과일 중 오얏과 벚이 가장 보배롭고 으뜸이라는 말.

(16)菜重芥薑(채중개강) 야채 중에는 겨자와 생강이 제일 큰 몫을 한다는 말.

(17)海醎河淡(해함하담) 바닷물은 짜고 강물은 맛이 없고 맑다는 뜻.

(18)鱗潛羽翔(인잠우상) 비늘 있는 물고기는 물 속에 잠기어 살고 날개 있는 새들은 공중에 날며 산
다는 말.

(19)龍師火帝(용사화제) 복희씨는 용으로써 벼슬 이름을 붙이고 신농씨는 불로써 벼슬 이름을 붙
였다는 말.

(20)鳥官人皇(조관인황) 소호씨 때는 봉황이 나타났다 해서 새 이름으로 벼슬을 기록하고 황제 때는
인문이 갖추어졌으므로 인황이라 함.

(21)始制文字(시제문자) 복희씨는 창힐을 시켜 처음으로 글자를 만듦.

(22)乃服衣裳(내복의상) 황제 때에 호조라는 사람이 처음으로 옷을 만들어 입도록 하였다는 말.

(23)推位讓國(추위양국) 천자의 자리와 나라를 남에게 양보하였다는 말.

(24)有虞陶唐(유우도당) 요·순 임금이 차례로 덕이 있는 자에게 나라를 물려준 고사.

(25)弔民伐罪(조민벌죄) 백성을 구출하여 위문하고 죄 지은 임금을 벌하였다는 중국 고사.

(26)周發殷湯(주발은탕) 하의 걸왕을 은의 탕왕이, 또 은의 주왕을 주 무왕이 몰아 냈다는 말.

(27)坐朝問道(좌조문도) 조정에 앉아 백성들을 다스릴 올바른 길을 물었다는 말.

(28)垂拱平章(수공평장) 임금이 몸을 공손히 하고 밝게 백성을 다스렸다.

(29)愛育黎首(애육여수) 임금은 마땅히 백성을 사랑하고 돌보아야 된다는 말.

(30)臣伏戎羌(신복융강) 덕으로 다스리면 오랑캐들도 복종한다는 말.

(31)遐邇壹體(하이일체) 원근의 모든 나라가 왕의 덕에 감화되어 일체가 된다는 말.

⑶ 率賓歸王 (솔빈귀왕) 덕화되면 서로 이끌고 복종하여 왕에게로 돌아온다는 말.
⑶ 鳴鳳在樹 (명봉재수) 명군 성현이 나타나면 나무 위에서 봉황이 울어 서조(瑞兆)를 나타낸다는 말.
⑶ 白駒食場 (백구식장) 임금의 감화는 짐승에게까지 미쳐 흰 망아지도 즐겁게 풀을 뜯는다는 말.
⑶ 化被草木 (화피초목) 왕의 덕화는 비정(非情)의 초목에까지도 미친다는 말.
⑶ 賴及萬方 (뇌급만방) 만방에 어진 덕이 고르게 미친다는 말.
⑶ 蓋此身髮 (개차신발) 대개 사람의 몸과 털은 부모에게서 물려 받은 중요한 것이란 말.
⑶ 四大五常 (사대오상) 네 가지 큰 것과 다섯 가지 떳떳함을 말함.
⑶ 恭惟鞠養 (공유국양) 부모가 길러준 은혜를 공손히 생각하라는 말.
⑷ 豈敢毀傷 (기감훼상) 어찌 감히 이 몸을 더럽히거나 상하게 할 수 있으리요 하는 말.
⑷ 女慕貞烈 (여모정열) 여자는 정조를 굳게 지키고 행실을 단정히 해야 한다는 말.
⑷ 男效才良 (남효재량) 남자는 재능을 닦고 어진 것을 본받아야 한다는 말.
⑷ 知過必改 (지과필개) 허물을 알면 반드시 고치라는 말.
⑷ 得能莫忘 (득능막망) 사람이 능함을 알거든 잊지 말고 노력하라는 말.
⑷ 罔談彼短 (망담피단) 남의 단점을 알았더라도 결코 말하지 말라는 뜻.
⑷ 靡恃己長 (미시기장) 자기의 장점을 믿지 말고 자랑 말며 교만하지 말라는 뜻.
⑷ 信使可覆 (신사가복) 믿음이 움직일 수 없는 진리(眞理)라는 것을 알면 마땅히 거듭 행하라는 말.
⑷ 器欲難量 (기욕난량) 인간의 기량은 깊고 깊어 헤아리기 어렵다는 말.
⑷ 墨悲絲染 (묵비사염) 흰 실에 검은 물감을 들이면 다시는 희게 되지 못함을 슬퍼한다는 말.
⑸ 詩讚羔羊 (시찬고양) 시경 고양편에 주문왕의 덕이 소남국에까지 미친 일을 칭찬한 말.
⑸ 景行維賢 (경행유현) 행동을 빛나게 하는 사람은 어진 사람이 될 수 있다는 말.
⑸ 剋念作聖 (극념작성) 힘써 마음에 간직하고 수양을 쌓으면 성인이 된다는 말.
⑸ 德建名立 (덕건명립) 덕으로써 선행하여 이루어지면 그 이름 또한 아름답게 나타난다는 말.
⑸ 形端表正 (형단표정) 모습이 단정하고 깨끗하면 정직함이 표면에 나타난다는 말.
⑸ 空谷傳聲 (공곡전성) 성현의 말은 마치 빈 골짜기에 소리가 전해지듯이 멀리 퍼져 나간다는 말.
⑸ 虛堂習聽 (허당습청) 빈 집에서의 소리가 잘 들리듯이 착한 말은 천리 밖까지 울린다.
⑸ 禍因惡積 (화인악적) 악한 일을 하는 데서 재앙은 쌓인다.
⑸ 福緣善慶 (복연선경) 착하고 경사스러운 일로 인연해서 복이 생긴다는 말.
⑸ 尺璧非寶 (척벽비보) 한자나 되는 구슬은 희귀할지는 모르나 결코 진정한 보배는 아니다.
⑹ 寸陰是競 (촌음시경) 진귀한 구슬보다 짧은 시간이 더 귀중하다는 말.
⑹ 資父事君 (자부사군) 아비 섬기는 효도의 도리(道理)로 임금을 섬겨야 한다는 뜻.
⑹ 曰嚴與敬 (왈엄여경) 그것은 엄숙히 하고 공경하는 것 뿐이다 라는 뜻.
⑹ 孝當竭力 (효당갈력) 효도는 마땅히 살아계실 때 힘을 다하여 섬기라는 말.
⑹ 忠則盡命 (충즉진명) 충성은 목숨이 다 할 때까지 힘써 해야 한다는 말.
⑹ 臨深履薄 (임심이박) 깊은 곳에 임하듯 엷은 곳을 밟듯 조심해서 행해야 한다는 말.
⑹ 夙興溫凊 (숙흥온청) 일찍 일어나 추우면 덥게 해 드리고 더우면 서늘하게 해 드리라는 말.
⑹ 似蘭斯馨 (사란사형) 난초와 같이 멀리까지 향기가 난다는 말.
⑹ 如松之盛 (여송지성) 소나무같이 변치 않고 성함을 말함.
⑹ 川流不息 (천류불식) 냇물은 흘러서 쉬지 않는다는 말.

(70) 淵澄取暎 (연징취영) 연못 물은 맑아서 속까지 비쳐 보인다는 말.

(71) 容止若思 (용지약사) 앉으나 서나 나가거나 물러가거나 언제나 자기에게 과실의 유무를 생각하라

(72) 言辭安定 (언사안정) 그리하여 말하는 것은 언제나 안정되어야 한다는 것. 는 말.

(73) 篤初誠美 (독초성미) 처음을 독실하게 하는 것은 진실로 아름다운 일이다.

(74) 愼終宜令 (신종의령) 끝 맺음을 온전히 하도록 삼가는 것이 마땅하다는 말.

(75) 榮業所基 (영업소기) 바른 행실은 입신 출세의 바탕이 된다는 말.

(76) 籍甚無竟 (적심무경) 이렇게 하면 명성은 끝 없이 빛날 것이다.

(77) 學優登仕 (학우등사) 학문이 우수하면 벼슬에 오른다는 말.

(78) 攝職從政 (섭직종정) 그렇게 되면 벼슬에 올라 소신대로 정사를 다스릴 수가 있다는 말. 고사.

(79) 存以甘棠 (존이감당) 주(周)나라 소공이 감당나무 밑에서 정무를 살펴 그 덕혜를 만민이 입었다는

(80) 去而益詠 (거이익영) 소공이 죽은 후 백성들이 감당편에 노래를 남겨 그 덕을 잊지 않았다는 말.

(81) 樂殊貴賤 (악수귀천) 풍류는 사람의 귀천에 따라 구별하여 질서를 바르게 하였다는 말.

(82) 禮別尊卑 (예별존비) 예도는 높고 낮음에 따라 구별하여 질서를 바르게 하였다는 말.

(83) 上和下睦 (상화하목) 높은 사람이 교화하면 아랫 사람은 공경하고 화목하게 된다는 말.

(84) 夫唱婦隨 (부창부수) 남편이 무슨 일을 제의하면 아내는 남편을 따르되 결코 앞에 나서지 않는다는

(85) 外受傳訓 (외수부훈) 밖에 나가서는 스승의 가르침〈傳訓〉을 받아 잘 지킨다는 뜻. 말.

(86) 入奉母儀 (입봉모의) 안에 들어가서는 어머니의 행동을 본받고 그 가르침을 지키라는 말.

(87) 諸姑伯叔 (제고백숙) 여러 고모와 백부 숙부는 아버지의 형제 자매이니 친척이다.

(88) 猶子比兒 (유자비아) 조카들도 자식과 같이 비할 수 있으니 한가지로 여겨야 한다는 말.

(89) 孔懷兄弟 (공회형제) 형제는 서로 사랑하고 도우며 의좋게 지내야 한다는 말. 같다.

(90) 同氣連枝 (동기연지) 형제는 부모의 기운을 같이 타고 났으니 나무에 비하면 나뉘어 자란 가지와

(91) 交友投分 (교우투분) 벗을 사귀는 데는 분수를 다해서 의기(意氣)를 투합(投合)하여야 한다는 말.

(92) 切磨箴規 (설마잠규) 학문과 덕행을 갈고 닦아 서로 장래를 경계하고 잘못을 바르게 인도(引導)해

(93) 仁慈隱惻 (인자은측) 어질고 자애로운 마음으로 측은하게 여긴다는 말. 야 한다는 말.

(94) 造次弗離 (조차불리) 잠시 동안이라도 흐트러져서는 안된다는 말.

(95) 節義廉退 (설의염퇴) 설개·의리·청렴·사양은 군자가 조심하여야 할 일이다.

(96) 顚沛匪虧 (전패비휴) 이는 엎드러지고 자빠져도 이지러지지 않는다는 말.

(97) 性靜情逸 (성정정일) 성품이 고요하면 마음이 편안하다는 말.

(98) 心動神疲 (심동신피) 마음이 움직이면 정신이 피로해진다는 말.

(99) 守眞志滿 (수진지만) 사람이 본래의 진심을 지키면 뜻이 가득해진다는 말.

(100) 逐物意移 (축물의이) 물욕을 따라 탐내면 마음도 불선(不善)으로 변한다는 말.

(101) 堅持雅操 (견지아조) 맑고 바른 지조를 굳게 지키라는 말.

(102) 好爵自縻 (호작자미) 좋은 벼슬이 스스로 내 몸에 얽혀 들어 온다는 말.

(103) 都邑華夏 (도읍화하) 왕성의 도읍을 화하에 정한다는 말.

(104) 東西二京 (동서이경) 동서에 두 서울이 있어 화하의 도읍이 됨.

(105) 背邙面洛 (배망면락) 동경인 낙양은 북망산을 등지고 낙수를 바라보고 있다는 말.

(106) 浮渭據涇 (부위거경) 서경인 장안은 위수 가에 있고 경수를 의지하고 있다는 말.

(107) 宮殿盤鬱 (궁전반울) 궁과 전은 울창한 나무 사이에 빈틈 없이 세워져 있다는 말.

(108) 樓觀飛驚 (누관비경) 고루(高樓)와 관대(觀臺)는 하늘을 날을 듯 놀랍게 솟아 있다.

(109) 圖寫禽獸 (도사금수) 궁전 내부에 새와 짐승의 그림이 그려져 있다는 말.

(110) 畵綵仙靈 (화채선령) 신선과 신령들의 모습을 화려하게 채색하여 그렸다.

(111) 丙舍傍啓 (병사방계) 신하들이 쉬는 병사(丙舍)의 문은 정전(正殿) 옆에 열려 있다는 말.

(112) 甲帳對楹 (갑장대영) 궁중에 있는 아름다운 휘장은 큰 기둥에 둘려 있다는 말.

(113) 肆筵設席 (사연설석) 돗자리를 깔아서 연회하는 좌석을 만들었다는 글.

(114) 鼓瑟吹笙 (고슬취생) 비파를 치고 생황(笙簧)을 부니, 잔치하는 풍류이다.

(115) 陞階納陛 (승계납폐) 문무백관이 섬돌을 올라 임금께 납폐하는 절차를 말함.

(116) 弁轉疑星 (변전의성) 백관이 쓴 관의 움직이는 모습은 현란하여 별인듯 의심스럽다는 말.

(117) 右通廣内 (우통광내) 오른 쪽은 광내전으로 통한다는 말.

(118) 左達承明 (좌달승명) 왼쪽으로 가면 승명려(承明廬)에 닿는다는 말.

(119) 旣集墳典 (기집분전) 이미 여기에는 삼분(三墳)과 오전(五典)의 옛 서적을 모아 놓았다는 말.

(120) 亦聚群英 (역취군영) 또한 여러 영웅들을 모아 분전(墳典)을 강론하였다는 말.

(121) 杜稾鍾隸 (두고종례) 명필인 두백도의 초서와 종요의 예서도 비치하였다.

(122) 漆書壁經 (칠서벽경) 글로는 과두의 글과 공자의 옛집에서 나온 경서가 있다.

(123) 府羅將相 (부라장상) 관부에는 장수와 정승들이 벌여 늘어서 있다는 말.

(124) 路夾槐卿 (노협괴경) 큰 행길은 공경 대부들의 저택을 끼고 있다는 말.

(125) 戶封八縣 (호봉팔현) 귀척(貴戚)이나 공신에게 호, 현을 봉하였다는 말.

(126) 家給千兵 (가급천병) 공신들에게는 또 1,000 명의 병사를 주어 호위시켰다.

(127) 高冠陪輦 (고관배련) 높은 관을 쓰고 천자의 연을 배종케 한다는 말.

(128) 驅轂振纓 (구곡진영) 수레를 빨리 몰게하니 관의 끈이 크게 흔들리는 모습도 화려하다는 말.

(129) 世祿侈富 (세록치부) 대대로 내리는 녹은 사치스럽고도 많아 부귀영화를 누렸다는 말.

(130) 車駕肥輕 (거가비경) 말은 살찌고 수레가 가볍다는 말.

(131) 策功茂實 (책공무실) 공을 기록함이 성하고 충실하다는 말.

(132) 勒碑刻銘 (늑비각명) 공적을 비석에 기록하고 글을 지어 돌에 새긴다는 말.

(133) 磻溪伊尹 (반계이윤) 문왕은 반계에서 강태공을 맞고 탕왕은 이윤을 맞아들였다.

(134) 佐時阿衡 (좌시아형) 위급한 때를 도와 공을 세워 아형이 되었다는 말.

(135) 奄宅曲阜 (엄택곡부) 주공의 공에 보답코져 노 나라 곡부에 큰 저택을 정해 주었다는 말.

(136) 微旦孰營 (미단숙영) 이것은 주공이 아니면 감히 누가 이런 큰 일을 이루리요.

(137) 桓公匡合 (환공광합) 환공이 천하를 바로 잡아 맹약을 지키도록 한 글.

(138) 濟弱扶傾 (제약부경) 약한 자는 구제하고 기울어가는 나라를 붙들어 일으켰다.

(139) 綺回漢惠 (기회한혜) 기리계(綺里季)는 한(漢)나라 혜제(惠帝)의 태자 자리를 회복시켜 주었다는 말.

(140) 說感武丁 (열감무정) 부열(傅說)은 무정(武丁)의 꿈에 나타나 그를 감동시켰다는 말.

(141) 俊乂密勿 (준예밀물) 준걸과 재사들이 조정에 빽빽히 모여 들었다는 말.

(142) 多士寔寧 (다사식녕) 많은 인재들이 있어 나라는 실로 편안하였다는 글.

(143) 晉楚更霸 (진초갱패) 진나라와 초나라가 다시 패권(覇權)을 잡았다.

(144) 趙魏困横 (조위곤횡) 조나라와 위나라는 연횡(連横)때문에 진나라에게 곤란을 받았다는 말.

(145) 假途滅虢 (가도멸괵) 길을 빌어 괵국(虢國)을 멸하니 빌려준 우국도 망했다는 고사(故事).

(146) 踐土會盟 (천토회맹) 진 문공이 천토(踐土)에서 제후를 모아 서로 맹세하게 했다는 글.

(147) 何遵約法 (하준약법) 소하(蕭何)는 한 고조와 더불어 약법(約法) 3 장을 지키게 하였다.

(148) 韓弊煩刑 (한폐번형) 한비(韓非)는 번거로운 형벌을 시행하다가 도리어 나라가 지쳤다는 이야기.

(149) 起翦頗牧 (기전파목) 진나라에 백기(白起)와 왕전(王翦)등의 명장이 있고 있고 조나라에 염파(廉頗)·
　　　　　　　　　　　　　　이목(李牧) 등의 명장이 있었다.

(150) 用軍最精 (용군최정) 이 네 장수는 군사를 지휘하기를 정밀하고 능숙하게 했다는 말.

(151) 宣威沙漠 (선위사막) 위엄을 북방 사막(沙漠)에게까지 떨쳤다는 말.

(152) 馳譽丹青 (치예단청) 무공과 명예를 채색(彩色)으로 그려 후세에까지 전하게 하였다.

(153) 九州禹跡 (구주우적) 9 주(九州)를 정한 것은 우(禹)임금의 공적의 자취요,

(154) 百郡秦幷 (백군진병) 진(秦)나라는 천하를 통일하여 전국을 100 군(百郡)으로 나누었다.

(155) 嶽宗恒岱 (악종항대) 5 악(五嶽) 중에서는 항상(恒山)과 태산이 조종이라는 말.

(156) 禪主云亭 (선주운정) 봉선(封禪)의 제사를 드리는 데는 운운산(云云山)과 정정산(亭亭山)을 가장

(157) 鴈門紫塞 (안문자새) 안문산(鴈門山)이 있고 만리장성이 둘러 있다.　　　　　　소중히 하였다.

(158) 鷄田赤城 (계전적성) 북쪽에 계전(鷄田)이 있고 만리장성 밖에 돌이 붉은 적성(赤城)이 있다.

(159) 昆池碣石 (곤지갈석) 곤지(昆池)는 운남 곤명현에 있고 갈석(碣石)은 부평현에 있다.

(160) 鉅野洞庭 (거야동정) 거야(鉅野)는 태산 동편에 있고 동정호(洞庭湖)는 원강 남쪽에 있다.

(161) 曠遠綿邈 (광원면막) 모든 산과 호수 벌판들이 멀리 이어져 아득하다는 말.

(162) 巖峀杳冥 (암수묘명) 산과 골짜기·바위는 마치 동굴과도 같이 깊고 컴컴하다는 말.

(163) 治本於農 (치본어농) 농사로써 나라 다스리는 근본을 삼았다는 말.

(164) 務玆稼穡 (무자가색) 봄에 심고 가을에 거두는 일에 힘썼다는 말.

(165) 俶載南畝 (숙재남묘) 봄이 되면 비로소 양지 바른 남쪽 밭에 나가 경작을 시작한다.

(166) 我藝黍稷 (아예서직) 나는 정성을 다하여 기장과 피를 심으리라.

(167) 稅熟貢新 (세숙공신) 곡식이 익으면 조세(租稅)를 내고 신곡으로 종묘에 제사를 올린다.

(168) 勸賞黜陟 (권상출척) 농사를 잘 지은 사람은 상을 주고 게을러 잘못한 자는 내쫓는다는 말.

(169) 孟軻敦素 (맹가돈소) 현인 맹자(孟子)는 두텁고 소박했다는 말.

(170) 史魚秉直 (사어병직) 사어(史魚)는 그 성격이 곧고 매우 강직하였다는 말.

(171) 庶幾中庸 (서기중용) 마음 속에 중용(中庸)을 두고 거기에 가까와지기를 바라야 한다.

(172) 勞謙謹勅 (노겸근칙) 그러자면 근로하고 겸손하며 삼가하고 자기 몸을 경계하고 바로잡아야 한다.

(173) 聆音察理 (영음찰리) 목소리를 듣고서 의중의 생각을 살핀다는 말.

(174) 鑑貌辨色 (감모변색) 용모와 안색을 보고 그 마음 속을 밝히어 짐작한다는 말.

(175) 貽厥嘉猷 (이궐가유) 군자는 착하고 아름다운 것을 후세까지 남길 것이요.

(176) 勉其祗植 (면기지식) 그 올바른 도를 공경하여 자기 몸에 심어주도록 힘써야 한다는 말.

(177) 省躬譏誡 (성궁기계) 자기 몸을 살펴 기롱(譏弄)이나 경계(警戒)함이 있을까 조심하고 반성한다.

(178) 寵增抗極 (총증항극) 임금의 사랑이 더할수록 교만하지 말고 그 정도를 지키라는 말.

(179) 殆辱近恥 (태욕근치) 위태(危殆)롭고 욕(辱)된 일을 하면 부끄러움이 몸에 닥친다는 말.　　이리라.

(180) 林皐幸即 (임고행즉) 치욕이 가까이 오면 차라리 산간 수풀에 가서 한가하게 지내는 것이 행(幸)

(181) 兩疏見機 (양소견기) 소광(疏廣)과 소수(疏受)는 기틀(때)을 보아 고향으로 돌아갔다는 말.

(182) 解組誰逼 (해조수핍) "인끈을 풀어 놓고 떠나가니 누가 핍박(逼迫)하리요."라는 말.

(183) 索居閑處 (색거한처) 퇴직하여 한가(閑暇)한 곳에 가서 살면서 세상을 보낸다는 말.

(184) 沈黙寂寥 (침묵적료) 고향으로 돌아와 조용히 사니 아무일도 없고 고요하기만 하구나.

(185) 求古尋論 (구고심론) 옛 사람의 글을 구(求)하고 그 도를 찾아 묻는다는 것.

(186) 散慮逍遙 (산려소요) 세상의 모든 생각을 흩어 버리고 자연 속에 평화로이 놀며 즐긴다.

(187) 欣奏累遺 (흔주누견) 기쁨은 아뢰고 더러움은 흘려 보내니,

(188) 慼謝歡招 (척사환초) 슬픈 것은 사례(謝禮)하여 없어지고 즐거움은 부르듯이 온다는 말.

(189) 渠荷的歷 (거하적력) 개천의 연꽃은 또렷이 빛나 아름답다는 말.

(190) 園莽抽條 (원망추조) 동산에 우거진 풀들은 가지를 높이 뻗고 있다는 말.

(191) 枇杷晚翠 (비파만취) 비파(枇杷)나무는 늦은 겨울에도 그 잎이 푸르고,

(192) 梧桐早凋 (오동조조) 오동(梧桐)나무 잎은 가을이 되면 일찍 말라 떨어져 버린다는 말.

(193) 陳根委翳 (진근위예) 묵은 고목의 뿌리는 시들어 마른다는 말.

(194) 落葉飄颻 (낙엽표요) 떨어진 잎들은 바람에 펄펄 날린다는 말.

(195) 遊鵾獨運 (유곤독운) 곤어(鵾魚)는 큰 고기라서 홀로 헤엄쳐 논다는 말.

(196) 凌摩絳霄 (능마강소) 곤어(鵾魚)가 붕새로 화하여 붉은 하늘을 마음대로 날아다닌다.

(197) 耽讀翫市 (탐독완시) 왕충(王充)은 글 읽기를 즐겨하여 항상 저자에 나가서 책을 구경하니,

(198) 寓目囊箱 (우목낭상) 글을 눈으로 한번 보면 잊지 않아 글을 주머니와 상자(箱子)에 넣어둠과 | 같다고 함.

(199) 易輶攸畏 (이유유외) 군자(君子)는 쉽고 아무렇지도 않을 일을 두려워 하고,

(200) 屬耳垣墻 (속이원장) 말을 할 때에는 마치 남이 담에 귀를 대고 듣는 것처럼 여기라는 말.

(201) 具膳飱飯 (구선손반) 반찬을 갖추어 밥을 먹으니,

(202) 適口充腸 (적구충장) 입에 맞아 배를 채우면 된다는 말.

(203) 飽飫烹宰 (포어팽재) 배가 부르면 아무리 좋은 음식도 맛을 몰라 먹기 싫고,

(204) 飢厭糟糠 (기염조강) 반대로 배가 고프면 재강이나 쌀겨도 맛이 있다는 말.

(205) 親戚故舊 (친척고구) 친척(親戚)이나 친구들을 대접할 때에는,

(206) 老少異糧 (노소이량) 늙은이와 젊은이의 음식을 달리해야 한다는 말.

(207) 妾御績紡 (첩어적방) 아내나 첩(妾)은 길쌈을 한다는 말.

(208) 侍巾帷房 (시건유방) 안방(房)에서는 수건(手巾)과 빗을 가지고 남편을 섬겨야 한다.

(209) 紈扇圓潔 (환선원결) 깁으로 만든 부채는 둥글고 깨끗하며,

(210) 銀燭煒煌 (은촉위황) 은 촛대의 촛불은 휘황(輝煌) 찬란하다는 말.

(211) 晝眠夕寐 (주면석매) 낮에는 졸고 밤에는 일찍 자니 한가한 사람의 일이요,

(212) 藍筍象床 (남순상상) 푸른 대순〈竹筍〉과 상아(象牙)로 장식한 침상(寢床)이 한가한 사람이 거처하는 기물이다.

(213) 絃歌酒讌 (현가주연) 거문고 타고 술과 노래로 잔치하니,

(214) 接杯擧觴 (접배거상) 손님과 더불어 크고 작은 술잔으로 서로 주고 받으며 즐긴다.

(215) 矯手頓足 (교수돈족) 손을 들고 발을 굴러 춤을 추니,

(216) 悦豫且康 (열예차강) 기쁘고 즐거우니 살아가는 모습이 편안하기 그지없다는 말.

(217) 嫡後嗣續 (적후사속) 적실(嫡室)에서 낳은 자식으로 대를 잇는다는 말.

(218) 祭祀蒸嘗 (제사증상) 조상에게 제사(祭祀)하되 겨울에는 증(蒸)이라 하고 가을에는 상(嘗)이라 한다.

(219) 稽顙再拜 (계상재배) 이마를 숙여 두 번 절하니 예를 갖춤이요,

(220) 悚懼恐惶 (송구공황) 송구(悚懼)하고 두렵고 황송(惶悚)하니 공경함이 지극하다는 말.

(221) 牋牒簡要 (전첩간요) 편지와 글은 간단(簡單)하게 요약(要約)해서 할 것이다.

(222) 顧答審詳 (고답심상) 말대답(對答)을 할 때에는 잘 생각하고 살펴서 자세하게 해야 한다는 말.

(223) 骸垢想浴 (해구상욕) 몸에 때가 있으면 목욕(沐浴)할 것을 생각한다.

(224) 執熱願凉 (집열원량) 뜨거운 것을 잡으면 본능적으로 서늘한 것을 찾게 된다.

(225) 驢騾犢特 (여라독특) 나귀와 노새와 송아지와 소는,

(226) 駭躍超驤 (해약초양) 놀라고 뛰고 달리며 논다는 말.

(227) 誅斬賊盜 (주참적도) 역적(逆賊)과 도적(盜賊)은 잡아서 죽이고 베어 물리치며,

(228) 捕獲叛亡 (포획반망) 배반(背叛)하고 도망(逃亡)하는 자는 사로잡아 죄를 주어 법을 밝힌다는 말.

(229) 布射遼丸 (포사요환) 여포(呂布)는 활을 잘 쏘았고 웅의료(熊宜僚)는 탄환(彈丸)을 잘 굴렸다는 말.

(230) 嵇琴阮嘯 (혜금완소) 혜강(嵇康)의 거문고 타기와 완적(阮籍)의 휘파람 소리는 모두 유명하였다.

(231) 恬筆倫紙 (염필윤지) 몽염(蒙恬)은 붓을 처음 만들었고 채륜(蔡倫)은 종이를 처음으로 만들었다.

(232) 鈞巧任釣 (균교임조) 마균(馬鈞)은 교묘한 재주로 지남거(指南車)를 만들었고 임공자(任公子)는 처음으로 낚시를 만들었다.

(233) 釋紛利俗 (석분이속) 이 여덟 사람들은 어지러운 것을 풀어 없애 세속(世俗)을 이(利)롭게 하였으니,

(234) 並皆佳妙 (병개가묘) 위 사람들은 모두 다 아름답고 묘(妙)한 재주를 가졌다는 말.

(235) 毛施淑姿 (모시숙자) 모장(毛嬙)과 서시(西施)는 모양이 맑고 아름다워,

(236) 工顰妍笑 (공빈연소) 묘하게 찡그리는 모습은 흉내낼 수 없이 예쁘고, 웃는 모습은 곱기 한이 없었다.

(237) 年矢每催 (연시매최) 세월은 활과 같이 매양 최촉(催促)하여 빠르게 지나가니,

(238) 羲暉朗曜 (희휘낭요) 날마다 뜨는 아침 햇빛은 밝게 빛나고 있다.

(239) 璇璣懸斡 (선기현알) 구슬로 만든 혼천의(渾天儀)가 공중에 매달려 돌고 있으니,

(240) 晦魄環照 (회백환조) 그믐이 되면 달은 빛이 없다가, 돌면서 보름이 되면 다시 밝은 달이 되어 빛을 낸다는 말.

(241) 指薪修祐 (지신수우) 섶에 불이 타는 것과 같이 열정을 갖고 인도(人道)를 행하면 복을 닦을 수 있다.

(242) 永綏吉邵 (영유길소) 그렇게 하면 영구(永久)히 편안하고 길(吉)함이 높으리라.

(243) 矩步引領 (구보인령) 걸음을 바로 걷고 옷깃을 여미니 위의가 당당하다는 말.

(244) 俯仰廊廟 (부앙낭묘) 궁전과 사당 안에서는 머리를 들기도 하고 내리기도 해서 예의를 지킨다.

(245) 束帶矜莊 (속대긍장) 띠를 단속(團束)하여 단정히 함으로써 씩씩한 긍지(矜持)를 갖는다는 말.

(246) 徘徊瞻眺 (배회첨조) 이리저리 거닐며 바라보는 것을 모두 예의에 맞게 한다.

(247) 孤陋寡聞 (고루과문) 외롭고 비루(鄙陋)해서 듣고 보는 것이 적으면,

(248) 愚蒙等誚 (우몽등초) 어리석고 몽매(蒙昧)한 자들과 같아서 남의 책망을 듣게 마련이다.

(249) 謂語助者 (위어조자) 한문의 조사(助詞), 즉 도움을 주는 말에는 다음 네 글자가 있다.

(250) 焉哉乎也 (언재호야) 많은 조사 중 특히 언(焉), 재(哉), 호(乎), 야(也)의 네 글자가 많이 쓰이고 있다.

童蒙先習
동 몽 선 습

　"동몽선습"이라는 책은 지금으로부터 약 400년전인 조선 제 15대 왕인 명종 때의 학자인 박세무(朴世茂)라는 사람이 어린 학동들을 계몽하기 위하여 다섯 가지 떳떳한 도리(道理)와 우리나라 및 중국의 역사 줄거리를 대강 간추려 쉽게 익히도록 만든 초보적인 윤리 교과서라 하겠다.

　옛날 어린이들이 맨먼저 서당에 나아가서 천자문(千字文)을 배운 다음에 이 "동몽선습"을 배우게 되는데,「몽매한 어린이들을 깨우치기 위하여 먼저 익히게 하는 책」이라고 이름 지었든 것이다.

四字小學
사 자 소 학

　어른을 공경하고 부모 앞에서 행신(行身)과 마음가짐을 배워서 지키도록 가르치는 생활철학의 글이다. 옛날 서당에서 처음 배우던 글로서,열 살 이전에 익힐 수 있는 현대의 교과서이다.

1. 오 륜 (五倫)

^{천 지 지 간 만 물 지 중}
天地之間萬物之衆에 ^{유 인}惟人이 ^{최 귀}最貴하니 ^{소 귀 호 인 자}所貴乎人者는

^{이 기 유 오 륜 야}
以其有五倫也라.

하늘과 땅 사이에 있는 온갖 것 가운데서, 오직 사람이 가장 귀한데, 그 귀한 까닭은 사람에게 오륜이 있기 때문이다.

[낱말] **오륜**(五倫) 사람으로서 마땅히 지켜야 할 다섯 가지 떳떳한 도리로서 도덕의 본보기가 되는 근본 행실이다. 유교(儒敎)에서는 사람이 갖추어야 할 근본적인 다섯 가지 덕(德)이라고도 하였다.

[풀이] 사람이 사람다운 까닭은 바로 인륜이라는 큰 도리를 지켜 나가기 때문이다. 만약 사람으로 태어났으면서도 인륜이라는 큰 도리를 모르거나 알고도 지키지 못한다면 사람과 짐승의 다른 점을 어디에서 찾을 수 있겠는가? 어디까지나 사람은 사람이고, 짐승은 짐승일 수 밖에 없는 것은 인륜이라는 큰 도리의 있고, 없음에 따라 차이가 있는 것이다. 그러므로 사람이 지켜야 할 인륜의 큰 도리를 지키지 않거나, 어기는 짓을 한다면 짐승만도 못한 사람이라고 손가락질을 받게 되는 것이다. 저마다의 나라에는 그 나라에 알맞는 사람으로서 지켜야 할 도리에 조금씩 차이가 있기 마련이다. 우리들 한국인은 인본(人本)의 최후보루로써 조상들이 물려준 인륜의 도리를 착하게 지키므로써 이 땅을 살기좋은 나라로 가꾸어 복된 삶을 누려가야할 것이다.

^{시 고}是故로 ^{맹 자 왈}孟子曰 ^{부 자 유 친}父子有親하며 ^{군 신 유 의}君臣有義하며 ^{부 부 유}夫婦有

^별別하며 ^{장 유 유 서}長幼有序하며 ^{붕 우 유 신}朋友有信이라 하시니.

이런 까닭으로 맹자가 말하기를, 어버이와 아들딸 사이에는 사랑이 있어야 하고, 임금과 신하 사이에는 의리가 있어야 하고, 남편과 아내 사이에는 분별이 있어야 하고, 어른과 어린이 사이에는 차례가 있어야 하고, 벗과 벗 사이에는 믿음이 있어야 한다고 하였나니라.

[낱말] **맹자**(孟子) 지금으로 약 2,300년전쯤인 중국의 전국시대에 살았던 어진 대학자로 산동성에서 태어났었다. 그는 공자의 인(仁)의 사상을 더욱 발전시키고, 사람의 성품은 타고날 때부터 착하다고 하는 성선설(性善說)을 주장하였다. 공자에 이어 그를 아성(亞聖)이라면서 높이 친송하였다. 그의 강론이나 문답을 책으로 엮은 것이 『맹자』이기도 하다.

[풀이] 이 다섯 가지는 성왕(聖王)인 요임금(堯帝)이 신하인 설(契)을 교육담당인 사도(司徒)로 삼아 백성을 교화시킨 덕목이었다. 오늘날 민주주의를 하는 나라에서는 임금과 신하라는 관계가 사라져서 군신유의(君臣有義)라는 말이 필요치 않다고 여길지 모르나, 그것

은 잘못된 생각이다. 위에 있는 사람이 군신·부자·부부·붕우·장유 등 사람으로써 지켜야 할 도리를 바르게 밝혀짐으로써 비로소 만백성은 서로 친화하고 화락하게 지낼 수 있게 되는 것이므로 모범을 보여주어야 할 의무의 관계로 해석한다면 아무런 잘못된 까닭이 없다. 유교에서는 충(忠)을 진실된 마음으로 보았다.

人而不知有五常하면 則其違禽獸不遠矣니라.

사람으로서 이 다섯 가지 지켜야 할 떳떳한 도리가 있음을 알지 못한다면 그것은 짐승과 다름이 멀지 않다.

낱말 오상(五常) 오륜(五倫)을 달리 오상이라고도 부른다. 특히 내세워 오상이라 하면 사람으로써 마땅히 지켜야 할 떳떳한 도리(덕목)의 기준으로서 인(仁)·의(義)·예(禮)·지(智)·신(信)을 가리킨다. 금수(禽獸) 공중을 나르는 새, 땅을 기어다니는 벌레나 짐승을 통털어 금수라 한다. 사람이 무례(無禮)하고, 추잡한 짓거리를 하거나 성질이 모질고 잔인하여 인륜을 짓밟거나 어지럽게 하는 사람을 빗대어 짐승같다고도 한다.

풀이 그리이스의 철학자인 아리스토텔레스는 "사람은 사회적 동물"이라고 하였다. 이 뜻은 사람이란 짐승처럼 외톨이로 떨어져 살아갈 수 없어 사회라는 조직을 만들어 그 틀 속에서 유무상통하고 서로 돕고 도우면서 살아가는 존재라는 것이다. 이와같이 여러 사람이 만나 어울려 살려면 거기에는 반드시 해서 안될 일이 있고, 또 서로 지켜야 할 약속이 있어야 한다. 그렇지 못하면 인류사회는 만인이 만인에 대하여 늑대처럼 싸우며 살아야 할 것이다. 그래서 사람으로서 해서 안될 일과 서로 지켜야 할 약속이나 도리를 분별할 줄 아는 성품과 슬기를 타고났다 해서 이성적(理性的) 동물이라고도 한 것이다.

然則 父慈子孝하며 君義臣忠하며 夫和婦順하며

兄友弟恭하며 朋友輔仁然後에야 方可謂之人矣니라.

그러하니 어버이는 인자하고 자식은 효도하며, 임금은 의롭고 신하는 충성스러우며, 남편은 온화하고 아내는 유순하며, 형은 우애롭고 아우는 공경하며, 벗은 어짊을 서로 도운 연후에야 바야흐로 사람이라 할 수 있다.

낱말 인자(仁慈) 인후(仁厚)하고 자애로움. 효도(孝道) 마음에서 우러나오는 진심으로 어버이를 힘써 섬기는 도리. 보인(輔仁) 벗끼리 서로 격려하고 충고를 아끼지 아니하고 서로 돕고 도우면서 어진 덕을 닦아 쌓아나가게 하는 것.

풀이 어버이가 자애롭고, 아들딸이 효도하고, 부부끼리 서로 화순하며, 형과 아우가 서로 우애있게 지내야 한다는 것은, 인류의 역사가 이어지는 동안에는 결코 바뀌어질 수 없는 동서고금의 철칙이요 진리인 것이다. 그런데 군신유의(君臣有義)라 하니까 케케묵은 낡은 이야기로 생각하는 것이 시대의 풍조이다. 그러나 옛날처럼 임금이 위에 있지 않은 현대의 해석으로는 임금(君主)를 나라 또는 통치자로 바꾸어 놓는다면 아무런 어려움이 있

을 수 없다. 즉 오늘의 통치자가 정치를 해나감에 있어, 모든 국민을 공평하게 다스리고, 그 다스림이 국민의 뜻을 쫓는 의로운 길로 알고, 또한 국민된 개개인이 공사(公事)를 맡아 처리함에 있어 추호의 사심도 없이, 공중(公衆)의 이익에 합당하게 한다는 진실된 마음을 충(忠)이라 본다면 조금도 어색함이 없다 할 것이다 시대와 사회가 변한다면 규범(規範)도 바뀔 것이며, 따라서 그 시대와 사회라는 척도(尺度)로 옛것을 고쳐 풀이한다는 것은 아무런 잘못됨이 없는 것이다.

1. 父子有親 (부자유친)

어버이와 아들의 사이에는 친한 사랑이 있어야 한다.

父子는 天性之親이라 生而育之하고 愛而敎之하며

奉而承之하고 孝而養之하나니.

어버이와 아들딸은 서로 친애하게 지내는 성품을 타고났다. 어버이는 아들딸을 낳아 기르고, 사랑하고 가르치며, 아들딸은 어버이를 받들어 효도하며 봉양한다.

낱말 천성(天性) 타고난 성품, 마음. 달리 성근(性根), 자성(資性), 자질(資質)이라고도 한다. 공자의 손자인 자사자(子思子)는 "하늘이 주어서 타고 난 것을 성(性)이라 하고, 그 성(性)에 따라 행하는 것을 사람의 도리(道)라 하고, 그 도리를 힘써 닦아 배우는 것을 가르침(敎)이라 한다."(天命之謂性, 率性之謂道, 修道之謂敎)고 하였다.

풀이 유교에서는 개인생활, 사회생활, 국가생활의 벼리(綱=秩序)는 가정을 중심으로 매듭지어져 있다고 해도 과언은 아니다. 그것은 부자의 사이라는 혈연적인 벼리가 그대로 인위적 사회의 군신(君臣)관계에 적용되어 상하(上下)의 질서를 확립하고 있으며, 부자(父子)를 중심으로 부부(夫婦)와 장유(長幼)의 질서가 확립되어 있음을 알 수 있다. 이러한 관점에서 보면 가정은 윤리의 중심이 되는 기간(基幹) 단위에 해당된다. 그러므로 가정이 만일 효(孝)의 질서를 잃고 무너지면 국가도 상하의 질서를 잃고 만다. 그러기에 공자는 "효제라는 것은 인을 이루는 바탕이다."(孝弟也者, 其爲仁之本)라고 하였다. 맹자도 "어버이를 섬기는 것이 인을 실천하는 첫길이다."(人之實事親)라고 하였다. 이런 윤리사상은 기독교 사상에도 있다. 즉 "어버이를 공경하라. 그러하면 너의 하나님과 여호와가 네게 준 땅에서 네 생명이 일리다."(출애급기 20:12)든가. 신약의 "자녀들아, 너희 부모를 주 안에서 순종하라…"등 사친(事親)에 대한 계율이 있다. 정철(鄭澈)의 송강가사(松江歌辭)에는 다음과 같은 시조(時調)가 있다.

아버님 날 낳으시고 어머님 날 기르시니
두 분 곧 아니면 이 몸이 살았으랴.
하늘 같은 은덕을 어찌하면 갚사오리.

是故로 敎之以義方하여 弗納於邪하며 柔聲以諫하여
不使得罪於鄕黨州閭니라.

그러므로 어버이는 아들딸을 옳은 방법으로 가르쳐서 나쁜 길로 빠져들지 않도록 하고, 아들딸은 어버이의 잘못이 있으면 부드러운 말로 간하여 세상에서 죄를 짓는 일이 없도록 하여야 한다.

[낱말] 의방(義方) 도리에 합당한 방법 간(諫) 웃어른이나 임금께 아랫 사람이나 신하가 잘못을 고치도록 말함. 향당주려(鄕黨州閭) 자기가 태어났거나 사는 시골의 마을, 또는 사회

[풀이] 아들딸을 낳아 키우는 어버이치고 자기의 아들딸이 착하고 바르게 자라기를 바라지 않는 사람이 있겠는가? 그런데 한 집에 사시거나 고향인 시골에 계시는 아들딸의 할아버지나 할머니에게 효도하지 아니하고, 밤낮 술에 취하여 어머니와 다투거나 주정을 부리면서 아들딸이 잘 되기를 바란다는 것은 둥근 그릇에 물을 붓고 물이 모나지 않았다고 그릇을 나무라는 격이다. 아들딸을 물로 비유한다면 어버이는 그릇이다. 맹자의 어머니는 그의 아들이 타관에 공부하러 나갔다가 학업을 중단하고 돌아오자, 짜던 베를 칼로 잘라서 훈계하기도 하였다는데 이 고사를 맹모단기지교(孟母斷機之敎)라 한다. 그리고 맹자의 어머니는 집이 가난하여 처음에는 공동 묘지 가까이 살았는데, 맹자가 장사(葬事) 지내는 흉내를 내서, 저자(시장) 가까이로 이사했더니 이번에는 물건 파는 흉내를 내므로 다시 글방 있는 곳으로 이사하여 공부를 시켰다고 한다. 이렇게 맹자의 어머니가 맹자를 가르치기 위하여 세 번 이사했다는 고사를 맹모삼천지교(孟母三遷之敎)라 한다.

苟或父而不子其子하며 子而不父其父하면 其何以立
於世乎아.

진실로 혹시라도 어버이가 아들딸을 아들딸로 여기지 않고, 아들딸이 어버이를 어버이로 받들지 않는다면 무슨 낯으로 세상에 설 수 있겠는가!

[풀이] 옛글에 군군신신부부자자(君君, 臣臣, 父父, 子子)라는 것이 있다. 임금은 임금답게, 신하는 신하답게, 어버이는 어버이답게, 아들은 아들답게 지켜야 할 도리를 다한다면 이 세상은 화락하고 복된 사회를 이룩할 수 있다는 뜻이다. 나를 낳아 길러주신 어머니야말로

　　　　낳아실제 괴로움 다 잊으시고
　　　　기를제 밤낮으로 애쓰는 마음
　　　　진자리 마른자리 갈아 뉘시며
　　　　손발이 다 닳도록 고생하시네
　　　　하늘아래 그 무엇이 넓다하리오
　　　　어머님의 희생은 가이 없어라.

雖然이나 天下에 無不是底父母라 父雖不慈나

子不可以不孝니.

· 그런데 천하에는 옳지 않은 어버이는 없는지라, 어버이가 비록 인자하지 않더라도 아들딸은 효도를 아니하면 안되느니라.

[풀이] 아들딸이 어버이에게 효도를 다함은 의무가 아니다. 어버이가 나를 낳았으니, 키우고 입히고 공부를 시키는 것은 어버이의 의무요, 나는 먹고 자고 입고 공부할 권리가 있다고 생각하는 것은 옳지 않다. 효도란 인간의 본성에서 우러나오는 것이다. 여기에는 어떤 이해의 타산이 있어서는 안된다. 나에게 잘해 주는 어버이에게 잘해 주기는 쉽다. 그러나 어버이가 비록 어버이로서의 도리를 다하지 못하고 인자하지 않을지라도 아들딸의 도리로 효성을 다하는 것이야말로 하늘의 뜻을 좇는 아름답고 어진 일이라 하겠다. 받았기 때문에 갚는다면 그것은 본능적인 까마귀의 반포지효(反哺之孝)를 벗어나지 못한 짓이다. 모름지기 조건 없이 주는 순수한 사랑이야말로 아들딸의 도리이며, 아랫사람이 윗어른에게 바치는 사랑이요 효도인 것이다.

昔者에 大舜이 父頑母嚚하되 嘗欲殺舜이어늘 舜이

克諧以孝하여 蒸蒸乂不格姦하니 孝子之道가 於斯에

至矣라.

옛날에 대순은 아버지가 완악(頑惡)하고 어머니는 모질어서 일찌기 순을 죽이려 하기도 하였으나, 순은 능히 효도로써 어버이의 마음을 화락하게 해드리도록 힘써, 차츰 나아져 간악한 데 이르지 않게 하였으니, 효자의 도리가 지극한 곳까지에 이르게 하였던 것이다.

[낱말] 부완모은(父頑母嚚) 아버지의 성질이 고집스럽고 모질고 어머니의 성질이 괴팍스럽고 모짊. 증 증(蒸蒸) 후하고 효성스러운 모양. 대순(大舜) 중국 오제(五帝) 때의 맨 끝 임금인 순을 높여 위대한 순이라는 뜻. 순임금의 성은 요씨(姚氏)이고, 이름은 중화(重華)이다.
[풀이] 순임금은 부모에 효성스럽고 형제간에 우애가 두터웠고 효덕(孝德)이 천하에 알려졌었다. 요임금(堯帝)을 도와 천하를 잘 다스리고 선위(禪位)를 받아 나라 이름을 우(虞)라 일컫고, 뒤에 황하(黃河)의 홍수(洪水)를 다스리는데 공이 큰 우(禹)에게 나라를 물려주었다. 자기를 죽이기까지 하였던 완악하고 모진 어버이를 미워하거나 멀리하지 아니하고 정성을 다하여 효성으로 섬겨 사납고 모진 성품을 고치고 화락한 마음을 지니도록 하였으니 이 얼마나 지극한 효도인가? 다시 송강(松江) 정철(鄭澈)의 시조를 소개하겠다.

어버이 **살아**실제 섬기는 일 다하여라
지나간 뒤면 애닲다 어찌 하리
평생에 고쳐 못할 일이 이뿐인가 하노라

孔子曰 五刑之屬이 三千이로되 而罪가 莫大於不孝
니라.

공자가 말씀하시기를 "오형에 속한 죄목이 삼천 가지나 되지만 그 가운데서
도 불효보다 더 큰 죄는 없다"고 하셨다.

[낱말] **공자**(孔子) 지금으로부터 약 2,500년 전쯤인 중국의 춘추 시대에 산동성에서 태어난
철학자로서 유교(儒敎)라는 학문을 연 교육자이기도 하다. 예(禮) · 악(樂) · 시(詩) · 서
(書) · 역(易) · 춘추(春秋)를 저술 내지 정리하고, 인(仁)을 이상적인 도덕으로 주장했었다.
제자들이 그의 언행(言行)을 엮은 책이 『논어』(論語)이다. **오형**(五刑) 옛날 중국에서 죄를
저지른 자에게 가했던 다섯 가지 형벌

[풀이] 이 말은 『효경』(孝經)의 오형(五刑)편에 나온다. 다섯 단계로 나누어진 형벌은 삼천 가
지나 될 만큼 많지만 그 가운데서 불효보다 더 큰 죄목이 없다고 하였으니, 어버이에게 효
성스럽지 못한 것이 인간 사회에서 얼마나 무섭고 큰 죄목인 줄 안다면, 불효해서는 안되
겠다는 마음을 다져야 마땅할 것이다. "만물이 존재함은 하늘에 바탕하고, 사람은 조상에
바탕하여 태어난다. 그 근본의 은혜에 감사하고 그 높은 공덕을 기려야 한다." (報本反始)
다시 박인로(朴仁老)의 『노계집』(蘆溪集)에 있는 시조를 소개한다.

삼천죄악중(三千罪惡中)에 불효보다 더한 것 없다.
천자(天子)의 이 말씀 만고(萬古)에 대법(大法) 삼아
아오려 불우불이(不愚不移)도 미처 알게 하렸도라.

2. 君臣有義 (군신유의)
임금과 신하의 사이에는 의리가 있어야 한다.

君臣은 天地之分이라 尊且貴焉하며 卑且賤焉하니
尊貴之使卑賤과 卑賤之事尊貴는 天地之常經이며
古今之通義라.

임금과 신하는 하늘과 땅의 분별이다. 임금은 높고 귀하며, 신하는 낮고 천
하니, 높고 귀한 임금이 낮고 천한 신하를 부리는 것과, 낮고 천한 신하가 높
고 귀한 임금을 섬기는 것은 하늘과 땅의 떳떳한 도리이며 옛날이나 지금에

공통되는 이치이다.

[낱말] 군신(君臣) 임금과 신하, 옛날 임금은 하늘의 근본 원리를 깨달아서 나라를 다스리는 사람이라 하였고, 신하는 그 원리를 조화시켜 사사로운 이익을 멀리하고 오로지 맡은 일을 공정하게 처리할 의무가 있다고 하였다. 상경(常經) 사람이 지켜야 할 떳떳한 도리, 영구히 변하지 않는 법도. 통의(通義) 세상 사람이 모두 실천하고 지켜나가야 할 도의.

[풀이] 옛날 사람 사회의 질서 중에서 가장 주종(主從)관계가 강한 것이 군신(君臣)의 질서였다. 군신의 기강(紀綱)은 단순히 한 사람인 임금과 한 사람인 신하(臣下)의 질서가 아니라 옛 사회에서는 임금이 곧 국가에 해당되어 만백성이 한 사람인 임금을 섬기는 질서인 것이다. 오늘날 문명사회가 민주주의를 구가함에 있어 군신(君臣)관계는 조직사회에 있어서의 상하화합(上下和合)인간관계로 생각하고자 한다. 너는 나의 고용인이고 나는 너의 사용주라는 독선적인 군림(君臨)의 자세가 아니다. 직장을 가정이라 볼 때 사용주 내지 상사(上司)는 어버이요, 피고용인 내지 하급직원은 아들딸이라 생각하여 인화와 의리로 뭉쳐 윗사람은 아랫사람을 보살피고, 아랫사람은 윗사람의 뜻을 쫓는다면 심각한 노사(勞使)의 불화는 해소될 것이다.

是故로 君者는 體元而發號施令者也요 臣者는 調元而陳善閉邪者也라 會遇之際에 各盡其道하여 同寅協恭하여 以臻至治하나니.

이런 까닭으로 임금은 하늘의 이치를 몸소 받아 호령하고 명령을 내리는 이요, 신하는 그 이치를 백성의 뜻과 조화시켜 착한 일을 베풀고 사악함을 막는 일을 맡는 자다. 임금과 신하가 만났을 때는 각기 그 도리를 다하며, 함께 서로 힘을 합쳐 서로 공경하고 서로 삼가서 훌륭한 다스림에 이르게 하여야 한다.

[낱말] 체원(體元) 임금이 새로 즉위하여 연호(年號)를 고친다 함은 임금으로서 천하에 임한다는 뜻이다. 여기에서는 하늘의 이치(元亨利貞)를 몸소 이어 받음. 조원(調元) 하늘의 네 가지 이치(元~仁, 亨~禮, 利~義, 貞~智)를 백성의 뜻에 따라 정치에 조화시켜 실천함. 동인(同寅) 일치하여 직무에 힘씀. 전하여 동료(同僚) 협공(協恭) 서로 힘을 합치고 공경함. 지치(至治) 이상적으로 잘 다스려진 정치.

[풀이] 민심(民心)은 곧 천심(天心)이고, 천심은 곧 민심이라고 하는 민본주의 사상이 동양에도 있다. 이것은 잡초처럼 짓밟히고 있는 힘없는 백성이 곧 하늘이라는 뜻이다. 『서경』(書經)에서는 "하늘에는 눈이 없어 백성들이 옳다고 하면 하늘도 옳은 것으로 여긴다"(天視自我民而視)고 하였는가 하면"하늘에는 귀가 없어 백성들이 옳은 것이라 하면 하늘도 옳은 것으로 듣는다"(天聽自我民聽)고 하였던 것이다. 그러기에 『역경』(易經)에서도 "하늘의 뜻에 순응하고 백성의 마음에 응감한다"(順乎天, 應乎人)이라고 한 것이다.

^{구 혹 군 이 불 능 진 군 도} ^{신 이 불 능 수 신 직} ^{불 가}
苟或君而不能盡君道하며 臣而不能修臣職이면 不可

^{여 공 치 천 하 국 가 야} ^{수 연} ^{오 군 불 능} ^{위 지}
與共治天下國家也니라 雖然이나 吾君不能을 謂之

^적
賊이니라.

진실로 혹시라도 임금으로서 임금의 도리를 다하지 못하고, 신하로서 신하
의 직분을 다하지 못한다면, 함께 천하와 국가를 다스려 나가지 못할 것이다.
비록 그러할지라도 우리 임금이 능히 일을 하지 못한다고 말하는 사람을 임금
을 해치는 자라고 이른다.

풀이 옛날 유교에서는 임금이 임금으로서의 도리를 다하지 못하여 나라의 일을 그르치게 하
고, 백성들을 도탄(塗炭 : 살림살이가 지극히 곤궁함)에 빠뜨린다면 그 책임은 임금을 모시
고 나라의 일을 맡은 신하들이 책임을 다하지 못하였기 때문이라고 보았다. 이것이 임금과
신하 사이에 있어서의 도리인 의(義)의 윤리이다. 임금이 하늘의 뜻을 받아 만백성을 다스
린다 하여도 혼자 할 수 없어 유능한 신하를 등용하였거늘 도랑의 물이 넘쳐 밭으로 들어
가 농사를 망칠 지경이면 신하는 마땅히 그 일이 아무리 궂고 험할지라도 흐름을 바꾸어
밭농사에 폐해가 없도록 하여야 한다는 것이다.

의(義)의 작용은 크게 세 가지로 나눌 수 있거니와, 첫째는 지도의 작용, 둘째는 절제(節
制)의 작용, 셋째는 일관(一貫)의 작용이 그것이다. 첫째의 지도의 작용은 언로(言路)를 트
고 '의'와 '불의'의 표준을 세우는 구실이다. 다음은 정치를 정도(正道)로 들어서게 하고,
그릇된 길로 빠지지 않게 하는 것이다. 끝으로 모든 행위에 '의'가 투입되어 있어야 한다
는 것이다. 그렇기 때문에 임금이 임금의 도리를 다하지 못하는 것을 바르게 고쳐 나가지
못하는 주변의 신하는 녹을 축내는 도적이요, 불충(不忠)인 것이다.

^{석 자} ^{상 주} ^{포 학} ^{비 간} ^{간 이 사} ^{충 신}
昔者에 商紂가 暴虐이어늘 比干이 諫而死하니 忠臣

^{지 절} ^{어 사} ^{진 의} ^{공 자 왈} ^{신 사 군 이 충}
之節이 於斯에 盡矣라 孔子曰 臣事君以忠이라.

옛날에 상나라의 주왕이 모질고 사나웠는데, 비간이 간하다 죽으니, 충신의
절개는 이에서 다했다. 그래서 공자께서 말씀하시기를 "신하는 임금을 섬기
기를 충성으로 하여야 한다."고 하셨다.

낱말 **상**(商) 중국 하(夏)나라를 이어 천하를 다스리던 나라의 이름(기원전 1766~1123).
주왕(紂王) 은(殷)나라의 마지막 임금으로 이름은 제신(帝辛)이다. 달기라는 계집을 총애
하여 주색을 일삼고 포악한 정치로 민심을 잃었다. 주(周)나라의 무왕(武王)에 의해 멸망
하였다. 하(夏)나라의 걸왕(桀王)과 더불어 폭군의 전형으로 불린다. **비간**(比干) 은(殷)
나라 주왕(紂王)의 숙부인데, 주왕의 악정을 간하다가 참혹하게 심장을 찢겨 죽었다. 기자

(箕子)·미자(微子)와 더불어 삼인(三仁)이라 일컬어짐.

[풀이] 충(忠)이란 무엇인가?『충경』(忠經)을 보면 〈충이란 중정(中正) 즉 어느 쪽에도 치우치지 않는 한 가운데서의 중용(中庸)을 얻는 것이다. 그 중정은 지공(至公) 즉 공평(公平)의 극이므로 사사로운 마음이 전혀 없는 것〉(忠者中也, 至公無私)이라 하였으며, 나라와 겨레를 위한 충은 또 효도의 다른 한면이기도 하다. 효가 일차적으로 가정 사회에서 이룩되어야 할 윤리로서, 위로 부모를 정성껏 섬기고, 아래로는 아들딸을 훌륭히 키워서 그 아들딸들이 다시 조상을 받들어 모실 줄 알게 효는 계승되어야 하는 것이다. 그런가 하면 충은 자신이 소속해 있는 주권(主權)에 대하여 자기성실을 다하는 것이므로 자기가 맡은 일에 책임을 다하는 것도 현대 사회에 있어서의 충의(忠義)이기도 하다.

우리 나라에도 헤아릴 수 없을 만큼 많은 충신이 어둔 밤 하늘의 찬란한 별처럼 유구한 역사를 아름답게 수놓았다. 고구려 11대 동천왕(東川王) 때 밀우(密友)와 유유(紐由), 백제 말기의 의자왕 때 의직(義直)·홍수(興首)·성충(成忠)·계백(階伯), 신라의 박제상(朴堤上) 화랑정신으로 죽어간 관창(官昌)을 비롯한 젊은이들, 고려시대의 신숭겸(申崇謙)·정몽주(鄭夢周), 조선 때의 사육신(死六臣)의 충절, 임진왜란 때 의병장 조헌(趙憲)·고경명(高敬命)·성웅(聖雄) 이순신(李舜臣)장군, 병자호란 때의 삼학사(尹集·吳達濟·洪翼漢) 그리고 구한국 말엽의 안중근(安重根) 등 이야기를 듣노라면 피가 끓는 충의지사가 많음을 자랑스럽게 여겨야 할 것이다.

3. 夫婦有別 (부부유별)
남편과 아내의 사이에는 분별이 있어야 한다.

夫婦는 二姓之合이라 生民之始며 萬福之源이니

行媒議婚하며 納幣親迎者는 厚其別也라.

남편과 아내는 남과 남인 두 성(姓)이 결합이므로, 백성을 태어나게 하는 시초요 온갖 복됨의 근원이다. (옛날 풍속으로는)중매를 통하여 혼인을 의논하며, 폐백을 드리고 친히 맞이하는 것은 그 분별을 두텁게 함이다.

[낱말] 납폐(納幣) 혼인때 신랑집에서 신부집으로 보내는 폐백, 흔히 푸른 비단과 붉은 비단을 보냄, 또 그 비단, 납징(納徵)이라고도 한다. 친영(親迎) 육례(六禮)의 하나. 신랑이 신부를 친히 맞는 혼례의 한 의식.

[풀이] 육례(六禮)라고 하면 인륜의 대례로서 관(冠)·혼(婚)·상(喪)·제(祭)·향음주(鄕飮酒)·상견(相見)을 총칭하는 것인데, 달리 혼인의 대례 곧 납채(納采)·문명(問名)·납길(納吉)·납폐(納幣)·청기(請期)·친영(親迎)을 육례라고도 한다. 「사례편람(四禮便覽)」을 보면 납폐할 때는 편지를 써서 신부집에 보내면, 신부집에서는 이것을 받아서 회답을 써 주고 음식을 대접한다고 하였다. 납폐에는 푸른 비단(靑緞)과 붉은 비단(紅緞)둘을 보내되, 품질을 빈부에 따라서 분수에 알맞게 했다. 그런데 요즘 호화 혼수로 사회적 물의를 빚고 있음은 바로 오랑

캐 풍습이라고 하였다. 육례를 갖추어 서로 성이 다른 남남이 결혼한다는것은 생민(生民)의 시초요, 만복의 근원이므로 가장 엄숙하고 신성한 인륜의 근본이기도 하다. 제왕(帝王)처럼 화려를 극한 결혼식에 이어 수십만금을 들여 신혼여행을 한 다음에는 빚에 쪼들리고 친정을 들볶고 울고불고 한다면 만보지원이 아니라 화근과 불행의 씨앗이 되는 것이므로 명실할 것이라 아니할 수 없다.

是故로 娶妻하되 不娶同姓하며 爲宮室하되 辨內外하여

男子는 居外而不言內하고 婦人은 居內而不言外니라.

이런 까닭으로 아내를 맞이하되 같은 성끼리는 혼인을 맺지 말아야 하며, 집을 짓되 안과 밖을 분별하여 남편은 바깥 사랑채에 거처하면서 안의 일을 이러쿵저러쿵 말하지 말며, 아내는 안채에 거쳐하면서 바깥 일을 이러쿵저러쿵 참견하지 않아야 한다.

[낱말] 취처(娶妻) 아내를 맞이한다. 남자가 결혼한다는 말.

[풀이] 『설문』(說文)을 보면 사내 "男"자는 밭을 갊에 있어 힘을 쓰는 사람을 나타낸 글자이다. 지어미 "婦"자는 집안에서 빗자루를 들고 일을 하는 사람을 나타낸 글자이다. 또 『역경』(易經)에서는 부부를 "음"(陰)과 "양"(陽)으로 비유하기도 하고, "건"(乾)과 "곤"(坤)으로 표현하기도 하였다. "음양"(陰陽)과 "건곤"(乾坤)은 일체(一切) 만유(萬有)를 창조해 내는 원천이 된다. 따라서 가정도 부부가 성립된 연후에 성립되고, 부부의 기강이 엄격하게 확립되어야만 다른 모든 윤리가 성립된다고 본 것이다. 그러기 위하여는 먼저 동성동본(同姓同本)은 아무리 촌수가 멀지라도 엄연하게 일가인데 어떻게 혼인을 해서 되겠는가? 이것이야말로 오랑캐나 왜놈의 풍습이므로 따르지 말 것이며, 타성인 남남이 부부가 되었다면 그 사이에는 아무리 한 이부자리 속에서 사는 이신동체(異身同體)라 할지라도 엄격하게 분별(分別)과 예의가 있어야 한다고 했다. 남자와 여자는 각각 분수가 다르고, 할 일이 다르며, 다른 입장에 서 있다는 점을 깨닫고 각기 자기의 분수를 지켜야 한다는 뜻이 곧 "부부유별"인 것이다. 『규중행실가』(閨中行實歌)에 실려있는 시조를 보자.

　일가친척 화목하고 부부유별 잊지 마소
　유한 정정 요조숙녀 금세에 몇몇인고
　금슬화락에는 예절 공경하기 으뜸이라

苟能莊以涖之하여 以體乾健之道하고 柔以正之하여

以承坤順之義면 則家道正矣어니와.

진실로 남편은 장중한 언행으로써 남편의 자리를 지켜 하늘의 건전한 도리

를 본받고, 아내는 부드럽고 화락한 언행으로써 아내의 자리를 지켜 땅에 순종하는 도리를 이어 받는다면 집안의 도리는 바르게 잡혀 나갈 것이다.

▣낱말 **장이리**(莊以涖) 이 말은 『논어』에 처음 나온 말이다. 씩씩할 장"莊"은 예의 범절이 엄격하여 법도에 어긋남이 없고, 무게가 있다는 뜻이고, 임할 리(涖)는 임할 림(臨)과 같은 뜻으로 쓰인다. 그러므로 남편된 도리를 지켜 나감에 있어서라는 뜻을 나타낸다. **건**(乾) 하늘(上天)을 뜻한다. 그리고 건도(乾道)는 지강지건(至剛至健)의 도리로써 강건하여 쉼이 없는 하늘의 도리이다. **가도**(家道) 한 집안 사람으로서 지켜야 할 도리.

▣풀이 남편과 아내는 서로 모르는 남남끼리 하늘의 정한 바에 따라 부부라는 한 동아줄에 묶였으나, 혼인이 이루어지기까지는 태어나서 자란 가정 환경이 다르고, 학력과 취미 그리고 개성에 차이가 있기 마련이다. 누구이건 그렇게 이룩된 고집이나 성격에서 한 치도 물러서지 않고 자기의 성미만을 내세운다면 마침내는 파경(破鏡)이 올 수 밖에 없다. 남편은 아내의 입장을, 또 아내는 남편의 입장을 서로 바꾸어 생각할 줄 아는 "역지사지"(易之思之) 하는 양보의 미덕과 함께 사소한 일에는 알고도 속는 이해와 용서와 인내가 있을 때 부부의 가슴에 행복의 꽃이 피어나게 될 것이다.

反是하여 而夫不能專制하여 御之不以其道하고 婦
乘其夫하여 事之不以其義하며 昧三從之道하고 有
七去之惡하면 則家道索矣라 須是夫敬其身하여 以
帥其婦하고 婦敬其身하여 以承其夫하여 內外和順
하여야 父母가 其安樂之矣라.

이에 반하여 남편이 오로지 제어하지를 못하여 거느리기를 바른 도리로써 하지 못하고, 아내가 그 남편을 이겨서 남편 섬기기를 도리로써 하지 못하고, 삼종의 도리에 어둡고, 칠거지악이 있으면, 집안의 도리가 막혀 어지러워진다. 모름지기 남편은 그 몸가짐이 공경에 합당하게 하여 그 아내를 거느리고, 아내도 그 몸가짐이 공손에 합당하게 하여 그 남편을 받들어서 안팎이 화순하여야만 부모가 편하고 즐거운 마음으로 기거하실 수 있다.

▣낱말 **전제**(專制) 남의 의사는 돌아보지 아니하고 자기의 생각대로만 처리함. 여기에서는 제어(制御)의 뜻. **삼종지의**(三從之義) 옛날 봉건 시대 때 여자가 지켜야 할 세 가지 도리. 곧 어려서 집에 있을 때는 어버이를 시집가서는 남편을, 남편을 여읜 뒤에는 아들을 좇는 일. **칠거지악**(七去之惡) 아내를 내쫓는 이유가 되는 일곱 가지 조건으로서 곧 시부모에게 공손하지 못하거나(不順舅姑), 아들을 못 낳았거나(無子), 음란한 행실을 하거나

(淫行), 투기(妬忌)하는 마음이 있거나, 나쁜 병이 있거나(惡疾), 잔소리가 많거나(口舌), 도둑질을 하는(盜窃) 것 등이다.

풀이 칠거지악에 해당될지라도 내어 쫓을 수 없는 세 가지 경우가 있다. 곧 아내가 나가서 의지할 곳이 없거나, 부모의 거상(居喪)을 같이 치뤘거나, 장가들 때 가난하다가 나중에 부귀하게 되었을 때이다. 행복은 먼 곳에 있는 것이 아니라. 사람의 마음 속에 있는 것이다. 옛말에 "만족을 아는 자는 부유하니라"(知足者富)고 하였고, "스스로를 이기는 자는 강하다"(自勝者强)고 하였다. 스스로의 마음에 끓어 오르는 미움을 억누르고 참고 견딜 수 있을 때 집안에는 화락이 감돌고 행복의 꽃이 피고야 말 것이다.

여기 "夫婦有別"의 "別"자가 이별을 가져왔다는 푸념을 담은 한별곡(恨別曲)의 가사를 보기로 하자.

삼종지법(三從之法) 뉘 내놓았노 쫓을 종(從)자 좋을시고
이성지합(二姓之合) 맺힌 연분 합할 합(合)자 비상터니
오륜(五倫)에 부부유별(夫婦有別) 이별 별(別)자 뜻이드냐
희한하게 만난 인정 우연히 이별하니.

昔者(석자)에 郤缺(극결)이 耨(누)어늘 其妻(기처)가 饁之(엽지)하되 敬(경)하여 相待(상대) 如賓(여빈)하니 夫婦之道(부부지도)는 當如是也(당여시야)라 子思曰(자사왈) 君子之道(군자지도)는 造端乎夫婦(조단호부부)라 하시니라.

옛날에 극결이라는 사람이 밭에서 김을 맬 때에 그의 아내가 들 점심밥을 내오는데 공경스러운 행실로 대접함이 손님을 응대함과 같았다고 한다. 남편과 아내의 도리는 마땅히 이와 같아야 한다. 자사가 말하기를 "군자의 도리는 부부로부터 처음으로 비롯된다"고 하였다.

낱말 극결(郤缺) 중국 춘추시대 진(晋)나라 사람인데 그의 사람됨이나 아내 거느리는 법도가 도리에 합당하여 많은 사람의 존경의 모범이 되더니 정승의 자리까지 올랐었다. **군자** (君子) 학식과 덕행이 높은 사나이 다운 사나이로써 옛날 사나이의 표본이다.

풀이 유교(儒敎)는 어짊(仁)을 궁극적인 가치로 삼고, 그 어짊을 널리 펴기 위하여 사나이는 모름지기 군자(君子)가 되어야 한다고 주장하는 학문이다. 그런데 군자가 되려면 천성이 질박(質朴)성실하여 헛된 꾸밈이 없는 본성(本性)과 후천적인 수양으로 덕행을 쌓은 것이 겸비하여야 한다고 하였다. 이렇게 인격이 갖추어지려면 먼저 가정을 이루어 일상적인 부부생활을 시작하므로써 내일을 기할 수 있는 것이다. 부부지간의 도리를 진실로 깨닫게 될 때 하늘과 땅의 이치도 규명하게 되는 큰 힘을 갖게 되는 것이다.

4. 長幼有序 (장유유서)
어른과 아이 사이에는 차례가 있어야 한다.

長幼는 天倫之序라 兄之所以爲兄과 弟之所以爲

弟는 長幼之道의 所自出也라 蓋宗族鄕黨에 皆有

長幼하니 不可紊也라 徐行後長者를 謂之弟요 疾

行先長者를 謂之不弟니.

　손위와 손아래는 천륜의 차례다. 형이 형 되는 까닭과 아우가 아우 되는 까닭에서 손위 어른과 손아래 되는 어린아이의 도리가 비롯되는 것이다. 대개 종족과 향당에는 모두 손위 어른과 손아래 어린아이가 있으므로 이것을 문란하게 하여서는 아니된다. 천천히 걸어서 어른 뒤에 처져 가는 것을 공손한 태도라 이르고, 빨리 걸어서 어른보다 앞서 걸어가는 것을 공손하지 못한 태도라고 일컫는다.

낱말 **천륜**(天倫) 아버지와 아들딸, 형과 아우처럼 한 핏줄로 이어져 영원히 변치 않는 사람의 도리. **종족**(宗族) 같은 핏줄로 이어진 겨레붙이. **향당**(鄕黨) 자기가 태어났거나 사는 고향 마을. 또는 그 마을 사람들. 옛날에는 500집이 '당'이 되고, 1만 2,500집이 '향'이 되었다.

풀이 인륜(人倫)은 사람과 사람과의 관계에 있어서의 도의적인 일정한 질서이다. 이에 대하여 천륜(天倫)은 하나의 핏줄로 이어진 불가분의 관계이다. 그러므로 인륜은 끊을 수 있고 어길 수도 있으나, 천륜은 배신이나 이간질 또는 미움 같은 그 어떤 까닭으로도 끊을 수 없는 영원히 변치 않는 관계이기도 하다. 이렇게 볼 때 '오륜(五倫)'에서 '효(孝)'와 가장 밀접한 관계에 있는 것이 '형우제공(兄友弟恭)'의 제(悌)이다. 서양 사상은 사회에서 의무와 권리로 계약된 법적 질서에 의거하지만, 동양의 유학(儒學)에서는 존경과 사랑으로 조화를 이루어 원만한 인화(人和)를 유지해 가는 것을 이상으로 삼는다. 이것이 제(悌)의 이념이다. 글씨는 마음(心)에서 우러나오는 행동을 뜻하는 글자이다. 따라서 제(悌)는 인(仁)과 가장 가깝기도 하다. 왜냐하면 '제(悌)'는 집안에서 어버이에게의 효처럼, 밖에서도 그와 똑같은 무게로 장유의 사이에서 중시하지 않으면 안된다.

是故로 年長以倍면 則父事之하고 十年以長이면 則

兄事之하며 五年以長이면 則肩隨之니라 長慈幼하며

幼敬長然後에야 無侮少陵長之弊하여 而人道正矣리라.

이런 까닭에, 나이가 갑절이면 어버이처럼 섬기고, 열 살이 많으면 형으로 섬기며, 다섯 살이 많으면 어깨 폭만큼 떨어져서 따라간다. 어른은 손아래를 사랑하고 손아래는 손위를 공경한 연후에야 젊은이를 업신여기고 손위 어른을 능멸하는 폐단이 없어 사람의 도리가 바르게 될 것이다.

[낱말] **모소능장**(侮少陵長) 손위 어른이 손아래 젊은이를 업신여기고, 손아래 젊은이가 손위 어른을 능멸한다. **인도**(人道) 인륜과 같은 뜻으로, 곧 사람이 행하여야 할 도리.

[풀이] 오늘과 같은 산업 사회에서 인간은 거대한 조직에 억눌려 숨막힐 듯한 소외를 느끼는 것이 시대의 조류이다. 지금까지 기계를 만들어 내고 그것을 조종해 온 주인으로서의 인간이 어느덧 그 기계에 지배당하는 모순과 갈등 속에서 인간성마저 메말라 가고 있다. 밀집된 고층 아파트에는 이웃이 없고 괴리(乖離)만이 도사리고 있다. 이렇듯 삭막한 사회 현실에서 "형 먼저, 아우 먼저." 하면서 서로 위한다면 이 얼마나 좋은 일이겠는가? 어른을 존경하는 것은 지배를 자초하는 자기 비하(卑下)가 아니라 마음의 발로로서 이루어졌을 때 사회에는 따뜻한 기운이 감돌고 상부상조가 이루어지는 법이다. 모름지기 손위와 손아래 사이에는 차례를 지킬 줄 아는 도리가 있어야 한다.

형은 날 사랑하고 나는 형 공경(恭敬)하니
형우제공(兄友弟恭)이니 이 아니 오륜(五倫)인가.
진실로 동기지정(同氣之情)은 한 없는가 하노라.　〈고금가곡(古今歌曲)〉

이 황 형 제　　동 기 지 인　　　골 육 지 친　　　우 당 우 애
而況兄弟는 **同氣之人**이며 **骨肉至親**이라 **尤當友愛**요

불 가 장 노 숙 원　　　이 패 천 상 야
不可藏怒宿怨하여 **以敗天常也**니라.

하물며 형제는 동기의 사람이며, 뼈와 살을 같이 나누어 태어난 지극히 가까운 친한 피붙이의 사이라. 더욱 마땅히 우애하여야 하고, 노여움을 마음에 품고 원망하여서 하늘의 떳떳한 도리를 잘못되게 해서는 안된다.

[낱말] **동기**(同氣) 한 핏줄을 이어받고 같은 어버이의 뼈와 살을 나누어 태어난 형제 자매의 총칭. **천상**(天常) 하느님이 정한 인륜의 길. 오상(五常)의 도리.

[풀이] 『신약성서』에서도 "형제를 사랑하여 서로 우애하고 존경하기를 서로 먼저 하라"(로마서 12 : 10)고 하였는가 하면, 『명심보감』(明心寶鑑)에서도 "형제란 손과 발과 같고, 부부는 옷가지와 같으니라. 옷가지가 떨어졌을 때는 다시 새 것을 얻을 수 있거니와, 손과 발이 끊어진 곳에는 잇기가 어려우니라.(兄弟爲手足, 夫婦爲衣服, 衣服破時更得新, 手足斷處難可續〈安義篇〉)고 하였다. 진실로 집안에서 형제간에 우애할 줄 모르는 사람이 어찌 밖에 나가 벗을 사귀어 신의를 두텁게 할 수 있으랴.

석 자　　　사 마 광　　　여 기 형 백 강　　　우 애 우 독　　　경
昔者에 **司馬光**이 **與其兄伯康**으로 **友愛尤篤**하여 **敬**

之如嚴父_{지여엄부}하고 保之如嬰兒_{보지여영아}하니 兄弟之道_{형제지도}가 當如是_{당여시}

也_야니라 孟子曰_{맹자왈} 孩提之童_{해제지동}이 無不知愛其親_{무부지애기친}이며 及其_{급기}

長也_{장야}에는 無不知敬其兄也_{무부지경기형야}라 하시니라.

옛날에 사마광이라는 사람은 그의 형 백강과 더불어 우애가 더욱 돈독하여 공경하기를 아버지 같이하고, 보호하기를 어린이같이 했으니, 형제의 도리는 마땅히 이와 같이 하여야 하느니라. 맹자가 말하기를 "어린 아이가 그 어버이를 사랑할 줄 모르는 자가 없으며, 자라나기에 이르러서는 그 형을 공경할 줄 모르는 자가 없다"고 하였다.

낱말 **사마광**(司馬光) 중국 송나라 때의 학자요 정치가(1019~1086)인데, 보통 사마온공(司馬溫公)이라 한다. 그의 저서로는 『자치통감』(資治通鑑)과 『문집』이 있다. 어릴 때 여러 아이들과 놀다가 한 아이가 물이 가득찬 항아리에 빠졌을 때 돌로 쳐 깨뜨리고 아이를 살려낸 이야기로 유명하다. **백강**(伯康) 사마광의 형으로 벼슬이 태중대부(太中大夫)에 올랐다. 아우 사마광과 우애가 깊었고, 가난하고 억울한 자를 많이 구해주었다. **해제지동**(孩提之童) 웃을 줄 알고 또 어른의 손을 잡고 다닐 수 있는 어린 아이로 곧 두 세 살된 아이를 말한다.

풀이 오륜(五倫)에서 "효"(孝)와 가장 밀접한 관계가 있는 것이 "형우제공"(兄友弟恭)의 공경할 제(悌)이다. 이 "제"(悌)는 마음에서 우러나온 행동으로서 형을 공손히 섬기는 일이다. 따라서 동시에 "인"(仁)과 가장 가깝기도 하다. 서양의 사상은 사회에서 의무와 권리로 계약된 법적질서에 의거하지만, 동양에서는 존경과 사랑으로 조화를 이루어 인화(人和)를 유지해 가는 것을 이상으로 삼는다. 이것이 "제"(悌)의 이념이다. "세상에서 얻기 어려운 것은 형제요, 구하기 쉬운 것은 재물(財物)이다. 설사 재물을 얻을지라도 형제의 마음을 잃는다면 무엇하리오"(天下難得者兄弟, 易求者田地, 假今得田地, 失兄弟心如何<小學>). 아무리 멀리 떨어진다 해도 핏줄은 끊지 못하는 것. 형제는 영원토록 형제인 것이다.

5. 朋友有信 (붕우유신)

벗과 벗 사이에는 믿음이 있어야 한다.

朋友_{붕우}는 同類之人_{동류지인}이라 益者_{익자}가 三友_{삼우}요 損者_{손자}가 三友_{삼우}니

友直_{우직}하며 友諒_{우량}하며 友多聞_{우다문}이면 益矣_{익의}요 友便辟_{우편벽}하며

友^우善^선柔^유하며 友^우便^편佞^녕이면 損^손矣^의리라.

벗과 벗은 같은 무리의 사람이다. 유익한 벗으로는 세 가지가 있고, 해로운 벗으로는 세 가지가 있다. 벗의 성품이 곧고, 벗이 성실하여 미더우며, 벗의 듣고 봄이 넓어서 지식이 많으면 이롭고, 벗의 성질이 편벽되고, 벗의 마음씨가 유약하고, 벗이 아첨하기를 일삼으면 해롭다.

[낱말] **붕우(朋友)** 마음이 서로 통하여 친하게 사귀는 벗. 또는 붕집(朋執)·붕지(朋知)·친구 또는 동무. **신의(信義)** 믿음과 의리.

[풀이] 인간관계에 있어서 수직(垂直)적인 상하(上下)의 질서에 해당하는 것이 『장유유서』(長幼有序)라면 수평적인 질서를 규정한 것이 붕우(朋友)의 윤리이다. 붕우(朋友)의 윤리는 혈연을 떠난 전혀 남남끼리의 사회적 인간관계를 맺는 질서이며, 그러기 위한 필요불가결한 요건이 바로 신의(信義)인 것이다. 공자는 믿음을 수레의 멍에에 비유하여 "멍에가 없으면 바퀴를 연결할 수 없어 수레가 구실을 못한다"고 하였으며, 증자(曾子)는 "나는 하루에 세 번 내몸을 되돌아 본다.(一日吾身三省)면서 "친구와의 사귐에 있어 근본적으로 중요한 것은 신의를 지키는 것인데, 과연 나는 그 신의에 부족함이 없지는 않은지?"(與明友交而不信乎)라고 하였다.

> 창(窓) 안에 벗이 있고 창 밖에 벗이 있다.
> 익자 삼우(益者 三友)를 우리를 이른 말이
> 백년을 기약삼아 하되 네쟈 하노라
> 〈근화악부(槿花樂府)〉

友^우也^야者^자는 友^우其^기德^덕也^야라 自^자天^천子^자로 至^지於^어庶^서人^인이 未^미有^유 不^불須^수友^우以^이成^성者^자니 其^기分^분이 若^약疎^소而^이其^기所^소關^관이 爲^위至^지親^친이라.

벗이란 그 덕을 벗하는 것이다. 위로 천자로부터 아래로 선민에 이르기까지 벗으로 말미암아 덕을 이루지 않는 이가 없으니, 그 정분이 성긴듯 하면서도 그 관계하는 바는 매우 친함에 이르게 되는 것이다.

[낱말] **천자(天子)** 하늘의 뜻을 받아 천하를 다스리는 이. 나라의 임금. 하느님의 아들이란 뜻도 있다. **서인(庶人)** 아무 벼슬이 없는 평민, 백성,범민(凡民), 서인(庶人). **지친(至親)** 더할 수 없이 친함.아버지와 아들, 언니와 아우 사이의 일컬음. 또는 주친(周親)이라고도 한다.

[풀이] 친구를 사귄다는 것은 재미있게 놀기 위한 것이 아니라. 그 덕(德)을 벗하는 것이라 하였다. 그렇다면 덕이란 무엇인가? 『논어』(論語)를 보면 자장(子張)이 "덕"을 닦는 길을 묻자, 공자는 "성실과 신의를 중히 여기며, 정의에 접근해 감이, 덕을 높이는 일이다."

(主忠信, 從義, 崇德也)라고 말하였다. 곧 벗과의 사이에는 이것이 긴요하다고 말한 것이다.

시 고 취 우 필 단 인 택 우 필 승 기 요 당
是故로 取友를 必端人하며 擇友를 必勝己니 要當

책 선 이 신 절 절 시 시 충 고 이 선 도 지
責善以信하며 切切偲偲하여 忠告而善導之하다가

불 가 즉 지
不可則止니라.

이런 까닭에 벗을 사귐에 있어서는 반드시 단정한 사람이여야 하며, 벗을 가림에 있어서는 반드시 저보다 나은 사람이어야 한다. 그리하여 마땅히 꾸짖고 믿음으로써 착하게 하고, 허물이 있으면 간절하고도 진실되게 충고하며 착한 길로 이끌고자 힘쓰다가 안되면 그만두어야 한다.

낱말 단인(端人) 품행이 단아(端雅)하고 방정(方正)한 사람. 마음이 바른 사람. 절절시시(切切偲偲). 벗을 사귐에 있어 서로 간절히 착한 행실을 권면(勸勉)하고 격려(激勵)하는 모양.

풀이 이 대목에 대하여 서양에서도 비슷한 견해가 많다. 즉 "충실한 친구는 하느님의 참모습"(나폴레옹)이라 하였고, "좋은 벗은 황야에서 솟아나오는 샘물"(엘리어트)이라고 하였는가 하면, "친구의 본래의 임무는, 당신의 형편이 나쁠 때 당신을 편들어 주는 것이다. 당신이 옳은 데에 있을 때에는 거의 누구나 당신을 편들 것이다"(마크 트웨인)라고도 하였다. 친구에게 듣기 좋은 말을 하기는 쉽다. 그러나 듣기 싫어하는 말을 해줄수 있는 친구야 말로 얼마나 귀한 벗이겠는가?

구 혹 교 유 지 제 불 이 절 차 탁 마 위 상 여 단 이
苟或交遊之際에 不以切磋琢磨로 爲相與하고 但以

환 압 희 학 위 상 친 즉 안 능 구 이 불 소 호
歡狎戲謔으로 爲相親이면 則安能久而不疎乎리오.

진실로 혹 사귀어 놀 때에 절차탁마하는 도리로써 서로 상관하지 아니하고, 다만 실없는 장난과 놀이로 재미있게 지내는데 마음이 쏠리어 서로 친해진다면 어찌 능히 오래도록 사귀어 나감에 있어 소원함이 없을 수 있겠는가?

낱말 절차탁마(切磋琢磨) 골각(骨角) 또는 옥석(玉石)을 자르고 갈고 쪼고 닦는다는 뜻으로, 학문과 덕행(德行)을 힘써 닦음의 비유로 쓰이는 말. 절정(切正)이라 하면 절차탁마하여 나쁜 점을 고친다는 뜻으로 쓰임.

풀이 "절차탁마"라는 말은 『시경』(詩經)의 위풍(衛風)편에 맨 처음 나온 말이다. "절"(切)이란 뿔이나 상아(象牙)를 칼로 자르고, 그것을 줄(鑢板)로 밀고 쓸어서 다듬고(磋), 구

술을 만들기 위해 원석(原石)을 망치로 쪼아(琢)깨어진 그 돌덩이를 갈고 닦는 것(磨)인데, 벗끼리 서로 격려하면서 학문이나 인격의 진보나 향상을 도모한다는 뜻으로 쓰이게 되었다. 오늘날 보도되는 범죄의 뒤안길에는 못된 친구의 꾐에 빠져 몸을 망치는 청소년이 많다. 그러기에 "향초(香草)인 영지(靈芝)나 난초(蘭草)가 장식된 방에 들어가면 그윽한 향기가 몸에 스며들듯"(與善人居 如入芝蘭之室) 좋은 사람과 사귀면 저도 모르는 사이에 감화를 받아서 저도 착한 사람이 된다. 그와 마찬가지로 생선가게에 오래 있으면 그 고약한 냄새가 몸에 벤다(與不善人居, 如入鮑魚之肆)고 하였으니 그 사귀는 친구에 따라 착하게도 나쁘게도 되고만다. 그러기에 "그 사람됨을 알려거든 친구를 보라"(不知其人, 視其友)고 한 것이다. 어찌 친구를 가려서 사귀지 않으리오.

昔者에 晏子가 與人交하되 久而敬之하니 朋友之道는
當如是也니라 孔子曰 不信乎朋友면 不獲乎上矣리라
信乎朋友有道하니 不順乎親이면 不信乎朋友矣리라.

옛날에 안자라는 사람은 남과 사귐에 있어 오래도록 공경하였으니, 벗 사이의 도리는 마땅히 이러해야 한다. 그래서 공자는 말하기를, 벗에게 신의가 없다면 윗사람에게도 신망을 얻지 못할 것이다. 벗으로부터 신의를 얻는 방도가 있으니 "어버이에게 공순하지 못한다면 벗으로부터도 신의를 얻지 못하리라"고 하였던 것이다.

낱말 안자(晏子) 중국 춘추시대 제(齊)나라의 정승으로서 유명했던 안평중(晏平中)을 일컫는다. 후세의 사람이 그의 사적(事蹟)과 조정(朝廷)에 건의한 말들을 모아『안자춘추』(晏子春秋)라는 책을 만들었다.

풀이 막역(莫逆)한 친구와의 맺음을 나타내는 한문자로『역경』(易經)계사전하(繫辭傳下)에 금란지계(金蘭之契), 단금지계(斷金之契)라는 말이 있다. 친한 벗 두 사람이 마음을 합치면 그 예리함이 쇠를 자르는 것 같고, 친한 벗 두 사람의 마음씀이 그윽한 향기 풍기는 난초와 같다는 뜻이다. 그런데『사기』(史記)를 보면 관포지교(管鮑之交)라 하여 춘추시대 제(齊)의 관중(管仲)과 포숙아(鮑叔牙)와의 아름다운 교우(交友)관계, 유비(劉備)와 공명(孔明)의 수어지교(水魚之交), 염파(廉頗)와 린상여(藺相如)와의 고사에서 생긴 문경지교(刎頸之交)라는 것이 있는가 하면 교칠지교(膠漆之交)라는 것도 있다. 친구를 사귀려면 먼저 상대의 부모와 형제를 나의 부모처럼 섬기고, 형제처럼 우애있게 지낼 수 있어야 하고, 재산의 많고 적음이 교우의 조건이 되어서는 안되며, 이해(利害)를 초월하여 때로는 신의를 다하기 위해 목숨마저 서로 바칠 수 있는 아름다운 벗 사이가 되어야 할 것이다. 퇴계(退溪) 이황(李滉)선생의『권의지로사』(勸義指路辭)나 율곡(栗谷) 이이(李珥)선생의『자경별곡』(自警別曲)을 구하여 인생의 좌우명(座右銘)으로 삼기 바란다.

6. 總論 (총론)

다섯 가지 윤리의 결론.

此^차五^오品^품者^자는 天^천敍^서之^지典^전而^이人^인理^리之^지所^소固^고有^유者^자라.

人^인之^지行^행이 不^불外^외乎^호五^오者^자而^이惟^유孝^효爲^위百^백行^행之^지源^원이라.

이상의 다섯 가지 윤리는 하늘이 마련한 법칙이요, 사람의 도리로 본디 지녀온 것이다. 사람의 행실은 이 다섯 가지에서 벗어나지 않으나, 오직 효도는 온갖 행실의 근원이다.

낱말 천서지전(天叙之典) 하늘이 사람으로서 지켜나갈 도리를 마련하여 내려준 법칙.

풀이 어버이에 대한 효도는 인정(人情)의 자연적인 발로(發露)이므로 모든 도덕의 근본인 것이다. 인도의 한 늑대굴에서 늑대에 의해 양육되고 있던 생후 2년과 8년 되는 두 어린이가 발견된 적이 있었다. 그후 "싱"목사라는 한 부부의 극진한 보살핌을 받았으나 늑대 같은 짓을 되풀이 하면서 인간다운 행실을 배우지 못하고 끝내 9년만에 죽은 일이 있었다. 태어난 한 생물은 자애로운 어머니의 품이 사람으로 다시 만들어 주는 것이다. 사랑없는 양육이 인간으로 태어난 사람을 늑대로 만든 이 놀라운 사실에서 어버이의 은혜가 얼마나 크고 가없는 것인가를 깨달아야 할 것이다.

是^시以^이로 孝^효子^자之^지事^사親^친也^야는 鷄^계初^초鳴^명이면 咸^함盥^관漱^수하고 適^적

父^부母^모之^지所^소하여 下^하氣^기怡^이聲^성하여 問^문衣^의燠^욱寒^한하며 問^문何^하食^식飮^음

하며 冬^동溫^온而^이夏^하淸^청하며 昏^혼定^정而^이晨^신省^성하며 出^출必^필告^고하며

反^반必^필面^면하며 不^불遠^원遊^유하며 遊^유必^필有^유方^방하며 不^불敢^감有^유其^기身^신하며

不^불敢^감私^사其^기財^재니라.

이런 까닭으로 효자가 어버이를 섬김에 있어서는 첫닭이 울면 세수와 양치질을 하고 부모님이 주무시는 곳으로 가서, 나직하고 부드러운 목소리로 입고 계시는 옷가지가 추운가 따스한가를 묻고, 무엇을 잡수시고 마시고 싶은지를 여쭈어 본다. 겨울에는 따뜻하게 해 드리고, 여름에는 서늘하게 해 드린다. 밤에는 잠자리를 돌보아 드리고 아침에는 기침 문안을 드리며, 밤에 나들이를 할 때에는 반드시 다녀오겠다고 알리고, 돌아오면 반드시 다녀왔다

고 인사를 해 드려야 한다. 어버이가 계시는 동안에는 먼 곳까지 가서 놀지 말며, 가는 곳을 반드시 밝혀 걱정을 끼치지 말 것이며, 감히 그 자신의 몸가짐을 함부로 하지 말며 또 감히 재물을 사사로이 갖지 않아야 한다.

낱말 함관수(咸盥漱) 낯을 씻고 양치질을 함. **이성**(怡聲) 온화한 목소리 **혼정이신성**(昏定而晨省) 아침 저녁으로 부모의 안부를 물어서 살핌. 혼신(昏晨)이라고 줄여서 쓰기도 함.

풀이 이 대목을 외우기 바란다. 효도하는 진수(眞髓)를 가장 잘 요약한 것이다. 이것이 효의 진수라면 누구나 하기로 마음만 먹으면 누구나 할 수 있는 일이어서 결코 어려운 일이 아니다. 문제는 실천하는 의지와 자기의 정성이 있고 없음에 달려있는 것이다.

이제까지 말한 효행(孝行)의 기초가 되는 길을 달리 도표로 표시하면 다음과 같다.

효행(孝行)

- 낙기심(樂其心) : 어버이에게 걱정을 끼치지 아니하고 마음을 즐겁게 해드리는 일
- 불위기지(不違其志) : 어버이의 뜻을 어기지 아니하고 미리 그 뜻을 헤아려 잘 받들어 섬기는 일
- 낙기이목(樂其耳目) : 부드러운 말과 온화한 얼굴로 응구 접대 해드리는 일
- 안기침처(安其寢處) : 잠자리를 보살펴 따끈하게 해드리거나 더울 때는 서늘하게 보살펴 드리는 일
- 이기음식충양지(以其飮食忠養之) : 좋아 하시는 음식을 정성껏 마련하여 즐거운 마음으로 드실 수 있도록 봉양하는 일

父母愛之어시든 喜而不忘하며 惡之어시든 懼而無怨하며 有過어시든 諫而不逆하며 三諫而不聽이어시든 則號泣而隨之하되 怒而撻之流血이라도 不敢疾怨이니라.

부모가 사랑하시면 기뻐하여 그 사랑을 잊지 말 것이며, 미워하시더라도 두려워 하면서도 원망하지는 말아야 한다. 부모가 잘못하는 일이 있으면 간곡하게 간하되 거슬리지는 말아야 하며, 세 번 간하여도 들어주지 않으시거던 눈물을 흘리며 울부짖으면서 따라야 한다. 부모가 성을 내서 종아리를 때려 피가 흐를지라도 감히 성급하게 원망하지 않아야 한다.

낱말 간(諫) 임금이나 웃사람의 잘못에 대하여 고치도록 신하나 아랫사람이 말함. **질원**(疾怨) 미워하고 원망함.

풀이 효도 또는 효행을 인간사회의 영속적인 기본윤리로 이해할 때 분명히 인간의 생활을 규율하는 당위적 질서가 되고야 만다. 효도 또는 효행이 생활을 규율하는 질서로서의 규범적 성격을 지닌다면 규범(規範)은 사회적 요청에 따라 가변적(可變的) 측면과 불가변적(不可變的) 측면이 있음을 부인할 수 없다. "효"는 부모를 섬긴다는 뜻으로 받아

들일 때 그 원리는 상향적(上向的)으로는 국가에 충성을 한다는 "충"(忠)의 윤리(報國倫理)로 승화되는 동시에 하향적(下向的)으로는 자녀를 올바로 양육한다는 자애(慈愛)로 표현되어 수직성(垂直性)의 종적(縱的) 사회관계의 윤리로 나타나게 된다. 그런가 하면 다른 한편으로는 "효"의 원리가 수평성(水平性)의 횡적(橫的) 사회관계의 윤리로 승화되어 사회적으로는 서로 존경하고 우애롭게 생활을 영위해 나간다는 "제"(悌＝互惠倫理) 또는 "신"(信＝交誼倫理)으로 표현되며, 가정적으로는 부부간에 화목한다는 사랑(愛＝協和倫理)으로 나타나게 된다. 이 관계를 도표로 나타내면 다음과 같다.

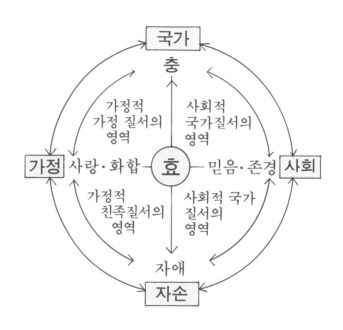

거 즉 치 기 경
居則致其敬하고
양 즉 치 기 락
養則致其樂하며
병 즉 치 기 우
病則致其憂하며

상 즉 치 기 애
喪則致其哀하며
제 즉 치 기 엄
祭則致其嚴이니라.

집에 있을 때는 그 공경함을 지극히 하고, 봉양할 때에는 그 즐거움을 지극히 하고, 병환이 나시면 그 근심을 지극히 하고, 돌아가시면 그 슬픔을 지극히 하고, 제사를 지낼 때는 그 엄숙함을 지극히 하여야 한다.

풀이 이 말은 『효경』(孝經)의 기효행(紀孝行)편에 있는 것이다. 사람의 한 몸뚱이 중에는 마음이 주장이고, 또 선비에게 백 가지나 되는 행실이 있어도 효도가 으뜸으로 큰 것이다. 그런즉 자식된 자는 진실로 부모를 사랑하는 마음을 가져서 부모 섬기는 도리를 잊지 않고 언제나 공경하는 마음을 다한다면 부모는 즐거워하게 되는 것이다. 거경(居敬), 양락(養樂), 병우(病憂), 상애(喪哀), 제엄(祭嚴)하는 다섯 가지 일에 한 가지라도 갖추지 못하는 것이 있다면 이는 부모를 올바르게 섬긴다고 할 수 없으며, 그중에서도 공경이 근본인 것이다.

^{약 부 인 자 지 불 효 야}
若夫人子之不孝也는 ^{불 애 기 친}不愛其親하고 ^{이 애 타 인}而愛他人하며

^{불 경 기 친}不敬其親하고 ^{이 경 타 인}而敬他人하며 ^{타 기 사 지}惰其四肢하여 ^{불 고 부 모}不顧父母

^{지 양}之養하며 ^{박 혁 호 음 주}博奕好飲酒하여 ^{불 고 부 모 지 양}不顧父母之養하며 ^{호 화 재}好貨財

^{사 처 자}私妻子하여 ^{불 고 부 모 지 양}不顧父母之養하며 ^{종 이 목 지 호}從耳目之好하여 ^{이 위}以爲

^{부 모 육}父母戮하며 ^{호 용 투 한}好勇鬪狠하여 ^{이 위 부 모}以危父母라.

대개 사람의 자식으로서 불효하는 것은 그 부모를 사랑하지 아니하고 다른 사람을 사랑하는 것이다. 또 그 부모를 공경하지 아니하고 다른 사람을 공경하는 것이다. 또한 그 팔다리 놀리기를 게을리 하여 부모의 봉양을 돌보지 않으며, 놀음과 술 마시기를 좋아하여 부모의 봉양을 돌보지 않으며, 재물을 좋아하고 처자식만 사사로이 사랑하여 부모를 돌보지 않으며, 눈과 귀에 즐거운 일만 좋아서 부모를 욕되게 하며, 힘쓰기를 좋아하고 사납게 싸움질을 일삼아서 부모를 위태롭게 만든다.

[낱말] 박혁(博奕) 쌍륙(雙六)과 바둑을 말하나 전하여 놀음(賭博)을 가리킨다. 호용투한(好勇鬪狠)『맹자』에 나오는 말인데, 힘 쓰기나 힘 겨루기 등 사납게 남과 싸움질 하기를 즐기는 것

[풀이] 위에 지적한 불효를 도식으로 표시하면 다음과 같이 된다.

불효(不孝)
- 타기사지(惰其四肢) : 부지런히 땀흘려 일할 것을 잊고 게으름을 피우는 못난 짓
- 박혁호음주(博奕好飲酒) : 노름과 술타령에 빠지는 일
- 호화재사처자(好貨財私妻子) : 재물을 탐내고 처자식만을 편애하는 일
- 종이목지욕(從耳目之欲) : 감성적 욕구에 빠져 탐욕과 사치 그리고 허식을 좇아 날뛰는 일
- 호용투한(好勇鬪恨) : 쓸데없이 허세를 부리거나 함부로 싸움질을 일삼는 일

^희噫라 ^{욕 관 기 인}欲觀其人의 ^{행 지 선 불 선}行之善不善이면 ^{필 선 관 기 인 지 효}必先觀其人之孝

^{불 효}不孝니 ^{가 불 신 재}可不愼哉며 ^{가 불 구 재}可不懼哉아 ^{구 능 효 어 기 친}苟能孝於其親이면

^{즉 추 지 어 군 신 야}則推之於君臣也와 ^{부 부 야}夫婦也와 ^{장 유 야}長幼也와 ^{붕 우 야}朋友也에

何往而不可哉리요 然則孝之於人에 大矣로되 而亦

非高遠難行之事也라.

아 슬프다! 그 사람의 행실이 착한가 착하지 않은가를 보고자 한다면 반드시 먼저 그 사람이 효도를 하는가 효도를 하지 않는가를 보아야 한다. 어찌 가히 삼가지 않을 일이며, 두려워 해야 할 일이 아니겠는가? 진실로 능히 그 어버이에게 효를 다한다면 이를 미루어 임금과 신하 사이, 남편과 아내 사이, 어른과 손아래 사이, 벗과 벗 사이에 있어 어디를 가나 잘 할 수 있지 않겠는가? 그렇다면 효도란 사람의 도리에 있어 중요한 일이지만, 그것은 또한 높고 먼 도리여서 실행하기에 어려운 길은 아니다.

[풀이] 『좌전』(左傳)을 보면 "어버이를 생각하지 않는 자식이 남의 눈을 꺼려 억지로 마음도 없이 받드는 제사는 조상이 받지를 않는다"(不思親, 祖不歸也)고 하였다. 죽은 혼백일지라도 불효한 자손은 돌보지 않는다는 뜻이니, 이 얼마나 엄숙한 경종이란 말인가? 『시경』(詩經)의 요아지시(蓼莪之詩)를 소개해 보자. "부모님께서 애지중지 하시며 키워주셨건만, 그 기대에 부응치 못하고 보잘 것 없는 사람이 되었구려. 아 슬프도다. 부모님이시여, 나를 낳아서서 키워주시느라고 그렇게도 많은 수고를 하셨건만"(蓼蓼者莪, 匪莪伊蒿, 哀哀父母, 生我劬勞) 이 시는 효자가 부모의 봉양을 뜻대로 못한 것을 슬퍼하여 읊은 시로 유명하다. 효도야 말로 하늘의 도리를 사람이 실천하는 도리이니, 사람들이여 모름지기 부모의 은혜를 잊지말고 효성을 다하기를 굳게 다짐하기로 하자.

然이나 自非生知者면 必資學問而知之니 學問之道는

無他라 將欲通古今達事理하여 存之於心하며 體之

於身하니 可不勉其學問之力哉아.

그러나 나면서부터 효도를 아는 사람이 아니면 반드시 학문함으로써 이를 알게 되는 것이다. 학문의 길은 다름 아니라, 장차 옛날과 오늘의 일에 통하고, 사물의 이치에 통달하여 이것을 마음에 간직하며, 몸에 체득하고자 하는 것이다. 어찌 그 학문의 힘을 기르는데 힘쓰지 않으랴!

[풀이] 『중용』(中庸)을 보면 그 20장에 "어떤 사람은 태어나면서부터 사람으로서의 도리를 안다. 이것을 생지(生知)라고 한다. 어떤 사람은 학문을 한 다음에야 비로소 안다. 이것을 학지(學知)라고 한다. 어떤 사람은 학문을 배우고서라도 알지 못한다. 경험을 거듭하여 고생한 나머지 비로소 안다. 이것을 곤지(困知)라고 한다. 이와 같이 태어나면서 타고난 재능에는 차이가 있기는 하지만, 한 번 깨달음을 얻으면 그들도 다 같이 된다. (或生而

知之, 或學而知之, 或困而知之, 反其知之一也)고 하였다. 태어나면서 아는 사람은 성인 (聖人)이고, 배워서 아는 사람은 현인(賢人)이고, 경험을 통하여 아는 사람은 범인(凡人) 이다. 그러나 효도야말로 배워서 아는 것이 아니다. "성심(誠心)을 다하는 것은 신(神)과 같이 큰 힘을 갖는다."(至誠如神)고 하였으니 성심이 있으면 하늘도 동하는 것이다. 그러 기에 지극한 효도에는 겨울에 죽순(竹筍)을 얻게 하고, 겨울철 강 얼음판에서 잉어가 튀 어나오는 기적이 일어나게 한 것이다. 그러나 효도는 특출한 사람만이 하는 것이 아니라 성심만 있으면 누구나 다 할 수 있음을 덧붙여 말하고자 한다.

^{자 용 차 기 역 대 요 의}
兹用摭其歷代要義하며 ^{서 지 우 좌}**書之于左**하노라.

이제 그 역대의 중요한 것들을 간추려서 다음에 적는다.

[낱말] 역대(歷代) 지내 내려 온 여러 대.

孝 (58.5×35.2cm / 조선 시대)

四字小學 (사자소학)

어른을 공경하고 부모 앞에서 행신(行身)과 마음가짐을 배워서 지키도록 가르치는 생활 철학의 글
이다. 옛날 서당에서 처음 배우던 글로서, 열살 이전에 익힐 수 있는 현대의 교과서이다.

父生我身 (부생아신) 아버지는 내 몸을 낳게 하시고
母鞠吾身 (모국오신) 어머니는 내 몸을 기르셨다.
腹以懷我 (복이회아) 배로써 나를 품으시고
乳以補我 (유이보아) 젖으로써 나를 먹이셨다.
以衣溫我 (이의온아) 옷으로써 나를 따뜻이 하고
以食活我 (이식활아) 음식으로써 나를 키우셨도다.
恩高如天 (은고여천) 은혜가 높기는 하늘과 같고
德厚似地 (덕후사지) 덕이 두텁기는 땅과 같도다.
爲人子者 (위인자자) 자식된 자로서
曷不爲孝 (갈불위효) 어찌 효도를 하지 않으리요.
欲報深恩 (욕보심은) 깊은 은혜를 갚고자 한다면
昊天罔極 (호천망극) 하늘처럼 다함이 없도다.
父母呼我 (부모호아) 부모가 나를 부르시거든
唯而趨之 (유이구지) 곧 대답하고 달려 갈지니라.
父母之命 (부모지명) 부모님의 명령은
勿逆勿怠 (물역물태) 거스리지도 말고 게을리도 말라.
侍坐親前 (시좌친전) 어버이 앞에 모시고 앉을 때는
　　　　　　　　 몸을 바르게 하라.
勿踞勿臥 (물거물와) 걸터앉지도 눕지도 말라.
對案不食 (대안불식) 밥상을 대하고 먹지 않는 것은
思得食饌 (사득식찬) 좋은 반찬을 생각하는 것이 되고
父母有病 (부모유병) 부모가 병환이 있으시거든
憂而謀瘳 (우이모추) 근심하여 치료할 것을 꾀하여라.
裹糧以送 (과양이송) 양식을 싸서 보내게 되면
勿懶讀書 (물라독서) 독서하기를 게을리 말라.
父母睡吋 (부모수촌) 부모님의 침이나 가래는
每必覆之 (매필부지) 매번 반드시 덮어야 하니라.
若告西適 (약고서적) 서쪽으로 간다고 말씀드리고서
不復東性 (불복동성) 동쪽으로 가지 말라.
出必告之 (출필고지) 나갈때는 반드시 아뢰고
返必拜謁 (반필배알) 돌아와서도 반드시 아뢰고
立則視足 (입즉시족) 서서는 반드시 그 발을 보고
坐則視膝 (좌즉시슬) 앉아서는 반드시 무릎을 보라.
昏必定褥 (혼필정욕) 저녁에는 반드시 요를 정하고
成必省候 (성필성후) 새벽에는 반드시 안후를 살펴라.
父母愛之 (부모애지) 부모가 나를 사랑하시거든
喜而勿忘 (희이물망) 기뻐하여 잊지 말고
父母惡之 (부모오지) 부모가 나를 미워하시더라도
懼而無怨 (구이무원) 두려워하고 원망하지 말지니라.

行勿慢步 (행물만보) 걸음을 거만하게 걷지 말고
坐勿倚身 (좌물기신) 앉음에는 몸을 기대지 말라.
勿立門中 (물입문중) 문 가운데는 서지 말고
勿坐房中 (물좌방중) 방 한가운데는 앉지 말라.
鷄鳴而起 (계명이기) 닭이 우는 새벽에 일어나서
必盥必漱 (필관필수) 반드시 세수하고 양치하고
言語必愼 (언어필신) 말은 반드시 삼가하고
居處必恭 (거처필공) 거처는 반드시 공손히 하라.
始習文字 (시습문자) 비로소 문자를 익힘에는
字畫楷正 (자획해정) 자획을 바르고 똑똑하게 하라.
父母之年 (부모지년) 부모님의 나이는
不可不知 (불가부지) 꼭 알아야 한다.
飮食雅惡 (음식아악) 음식이 비록 좋지 않을지라도
與之必食 (여지필식) 주시면 반드시 먹어야 하고
衣服雅惡 (의복아악) 의복이 비록 나쁘더라도
與之必着 (여지필착) 주시거든 반드시 입어라.
衣服帶鞋 (의복대혜) 의복과 혁대와 신발은
勿矢勿裂 (물실물열) 잃어버리지도 말고 찢지도 말라.
寒不敢襲 (한불감습) 춥다고 감히 옷을 껴입지 말고.
署勿寒裳 (서물한상) 덥다고 치마를 걷지 말라.
夏則扇枕 (하즉선침) 여름에는 부모님이 베개 베신데
　　　　　　　　 를 부채질하여 시원하게 하여 드리고
冬則溫被 (동즉온피) 겨울에는 이불을 따뜻하게 하여
　　　　　　　　 드린다.
侍坐親側 (시좌친측) 어버이 곁에 모시고 앉을 때는
進退必恭 (진퇴필공) 나아가고 물러감을 반드시 공손
　　　　　　　　 히 하고
膝前勿坐 (슬전물좌) 어른 무릎 앞에 앉지 말고
親面勿仰 (친면물앙) 어버이 얼굴을 똑바로 쳐다보지 말라.
父母臥命 (부모와명) 부모님이 누워서 명하시면
僕首聽之 (복수청지) 머리를 숙이고 들을 것이요.
居處靖靜 (거처정정) 거처는 평안하고 고요히 하며
步覆安詳 (보부안상) 걸음은 편안하고 자세히 하라.
飽食暖衣 (포식난의) 배불리 먹고 옷을 따뜻이 입으며
逸居無敎 (일거무교) 편히 살면서 가르치지 않으면
卽近禽獸 (즉근금수) 곧 금수에 가까이 될 것이니
聖人憂之 (성인우지) 성인은 그것을 걱정하시느라.
愛親敬兄 (애친경형) 어버이를 사랑하고 형을 공경함은
良知良能 (양지양능) 타고난 앎이요 타고난 능력이라.

口勿雜談 (구물잡담) 입으로는 잡담을 하지 말고

手勿雜戲 (수물잡희) 손으로는 잡된 장난을 하지 말라.

寢則連衾 (침즉연금) 잠자리인즉 이불을 연대서 자고

食則同案 (식즉동안) 먹는 것인즉 밥상을 함께 하라.

借人冊籍 (차인책적) 남의 책을 빌렸거든

勿毀必完 (물훼필완) 헐지 말고 반드시 오롯이 하라.

兄無衣服 (형무의복) 형에게 의복이 없으면

弟必獻之 (제필헌지) 동생은 반드시 드려야 하고

弟無飮食 (제무음식) 동생이 먹을 것이 없다면

兄必與之 (형필여지) 형은 반드시 주어야 하니라.

兄飢弟飽 (형기제포) 형은 굶는데 동생만 배부르다면

禽獸之遂 (금수지수) 금수가 할 짓이다.

兄弟之情 (형제지정) 형제간의 정은

友愛而已 (우애이기) 서로 우애랄 따름이니라.

飮食親前 (음식친전) 어버이 앞에서 음식을 먹을 때는

勿出器聲 (물출기성) 그릇 소리를 내지 말라.

居必擇隣 (거필택린) 거처는 반드시 이웃을 가려 하고

出必有德 (출필유덕) 나아감에는 유덕한 이에게 가라.

父母衣服 (부모의복) 부모님의 의복은

勿踰勿踐 (물유물천) 넘지도 말고 밟지도 말라.

書机書硯 (서궤서연) 책상과 벼루는

自黥其面 (자경기면) 그 바닥을 정면으로부터 하라.

勿與人鬪 (물여인투) 남과 함께 싸우지 말라.

父母憂之 (부모우지) 부모가 그것을 근심하나니라.

出入門戶 (출입문호) 문을 들고 날 때에는

開閉必恭 (제폐필공) 열고 닫음은 반드시 공손히 하라.

紙筆硯墨 (지필연묵) 종이와 붓과 벼루와 먹은

文方四友 (문방사우) 글방의 네 벗이라.

晝耕夜讀 (주경야독) 낮엔 밭 갈고, 밤엔 글을 읽고

夏禮春詩 (하례춘시) 여름엔 예를 봄엔 시를 배운다.

言行相違 (언행상위) 말과 행실이 서로 어기어지면

辱及于先 (욕급우선) 욕이 선영에게 미친다.

行不如言 (행불여언) 행실이 말과 같지 않으면

辱及于身 (욕급우신) 욕이 몸에 미치나니라.

事親至孝 (사친지효) 어버이 섬김에 지극히 효도하고

養志養體 (양지양체) 뜻을 받들고 몸을 잘 봉양해 드려야 하니라.

雪裡求筍 (설리구순) 눈 속에서 죽순을 구해 옴은

孟宗之孝 (맹종지효) 맹종의 효도요.

叩氷得鯉 (고빙득리) 얼음을 두드려 잉어를 얻음은

王祥之孝 (왕상지효) 왕상의 효도니라.

晨必先起 (신필선기) 새벽에는 반드시 먼저 일어나고

暮須後寢 (모수후침) 저녁에는 모름지기 늦게 잠을 잘 것이라.

冬溫夏淸 (동온하청) 겨울에는 따뜻하게 하여 드리고 여름에는 서늘하게 해드리며

昏定晨省 (혼정신성) 저녁에는 자리를 펴드리고 새벽에는 안후를 살펴야 한다.

出不易方 (출불역방) 나감에 방소를 바꾸지 말고

遊必有方 (유필유방) 놀되 반드시 방소가 있어야 한다.

身體髮膚 (신체발부) 신체와 모발과 살갗은

受之父母 (수지부모) 부모로부터 받은 것이니

不敢毀傷 (불감훼상) 감히 상하게 하지 않는 것이

孝之始也 (효지시야) 효도의 시작이요.

立身行道 (입신행도) 출세하여 도를 행하고

揚名後世 (양명후세) 이름을 후세에 날리어

以顯父母 (이현부모) 부모의 명성을 드러냄이

孝之終也 (효지종야) 효도의 마침이니라.

言必忠信 (언필충신) 말은 반드시 충성스럽고 진실하게 하고

行必篤敬 (행필독경) 행실은 반드시 진실하고 공손히 하라.

見善從之 (견선종지) 선을 보거든 그것을 따르고

知過必改 (지과필개) 허물을 알았거든 반드시 고쳐라.

容貌端莊 (용모단장) 용모는 단정하게 하며

衣冠肅整 (의관숙정) 의복과 모자는 엄숙히 정제하라.

作事謀始 (작사모시) 일을 할 때에는 처음을 꾀하고

出言顧行 (출언고행) 말을 할 때에는 행할 것을 돌아 보라.

常德固持 (상덕고지) 떳떳한 덕을 굳게 지니고

然諾重應 (연낙중응) 대답은 신중하게 응하라.

飮食愼節 (음식신절) 음식은 삼가 절제하고

言爲恭順 (언위공순) 말씨는 공손하게 하라.

起居坐立 (기거좌립) 일어서고 앉으며 앉아 있고 서 있는 것이

行動擧止 (행동거지) 다름아닌 행동거지니라.

禮義廉恥 (예의염치) 예와 의와 염과 치

是謂四維 (시위사유) 이것을 사유라 하니라.

德業相勸 (덕업상권) 덕업은 서로 권면하고

過失相規 (과실상규) 과실은 서로 규제하라.

禮俗相交 (예속상교) 예의와 풍속으로 서로 사귀고

患難相恤 (환난상휼) 환난은 서로 규휼하라.

父義母慈 (부의모자) 아버지는 의롭고 어머니는 자애 롭고

兄友弟恭 (형우제공) 형은 우애하고 동생은 공손하라.

夫婦有恩 (부부유은) 부부는 은혜로움이 있어야 하고

男女有別 (남녀유별) 남녀는 분별이 있어야 하나니라.

貧窮患難 (빈궁환난) 빈궁이나 환난에는

親戚相救 (친척상구) 친척끼리 서로 구휼하고

婚姻死喪 (혼인사상) 혼인이나 초상에는

隣保相助 (인보상조) 이웃끼리 서로 도웁지니라

在家從父 (재가종부) 집에 있을 때 아버지를 따르고

適人從夫 (적인종부) 시집가서는 남편을 따르고

夫死從子 (부사종자) 남편이 가시면 자식을 따르는 것

是謂三從 (시위삼종) 이것을 삼종지도라 하니라.

元亨利貞 (원형이정) 원, 형, 이, 정은

天道之常 (천도지상) 천도의 떳떳함이요

仁義禮智 (인의예지) 인, 의, 예, 지는

人性之綱 (인성지강) 이성의 벼리라.

非禮勿視 (비례물시) 예가 아니거든 보지 말며

非禮勿聽 (비례물청) 예가 아니거든 듣지도 말며

非禮勿言 (비례물언) 예가 아니거든 말하지도 말라.

孔孟之道 (공맹지도) 공맹의 도와

程朱之學 (정주지학) 정주의 학은

正其宣而 (정기선이) 그 의를 바르게 할 뿐

不謀其利 (불모기리) 그 이익을 꾀하지 아니하며

明其道而 (명기도이) 그 도를 밝게 할 뿐

不計其功 (불계기공) 그 공을 계교하지 아니하니라.

終身讓路 (종신양로) 남에게 평생 길을 양보하더라도

不枉百步 (불왕백보) 백보를 굽히지는 않을 것이요

終身讓畔 (종신양반) 한평생 밭둑을 양보한다 해도

不失一段 (불실일단) 일단보를 잃지는 않을 것이라.

天開於子 (천개어자) 하늘이 자시에 열리고

地闢於丑 (지벽어축) 땅이 축시에 열리고

人生於寅 (인생어인) 사람이 인시에 태어나니

是謂太古 (시위태고) 이 때를 태고라 하니라.

君爲臣綱 (군위신강) 임금은 신하의 근본이 되고

父爲子綱 (부위자강) 아버지는 자식의 근본이 되고

夫爲婦綱 (부위부강) 남편은 아내의 근본이 되니

是謂三綱 (시위삼강) 이것을 삼강이라 하나니라.

父子有親 (부자유친) 부모와 자식 사이는 친함이 있고

君臣有義 (군신유의) 임금과 신하 사이는 의리가 있고

夫婦有別 (부부유별) 남편과 부인 사이는 분별이 있고

長幼有序 (장유유서) 어른과 아이는 차례가 있고

朋友有信 (붕우유신) 벗 사이에는 신의가 있는 것.

是謂五倫 (시위오륜) 이것을 오륜이라 하니라.

視思必明 (시사필명) 볼 적엔 반드시 밝게 볼 것이며

聽思必聰 (청사필총) 들음에는 반드시 밝게 들을 것을 생각하고

色思必溫 (색사필온) 낯빛은 반드시 온순하게 할 것을 생각하고

貌思必恭 (모사필공) 얼굴 모습은 반드시 공손하게 할 것을 생각하고

言思必忠 (언사필충) 말함에는 반드시 충성스럽게 할 것을 생각하며

事思必敬 (사사필경) 일은 반드시 삼가할 것을 생각하고

疑思必問 (의사필문) 의문이 나는 것은 반드시 묻고

憤思必難 (분사필란) 분노가 나면 더욱 어지러워질것을 생각하며

見得思義 (견득사의) 이득을 봄에는 의리를 생각하라.

是謂九思 (시위구사) 이것을 구사라 하니라.

足容必重 (족용필중) 발 모습은 반드시 무겁게

手容必恭 (수용필공) 손 모습은 반드시 공손하게

目容必端 (목용필단) 눈 모습은 반드시 단정하게

口容必止 (구용필지) 입 모습은 반드시 다물고

聲容必静 (성용필정) 음성은 반드시 고요 하게

氣容必肅 (기용필숙) 기운은 반드시 엄숙하게

立容必德 (입용필덕) 서 있는 모습은 반드시 덕 있게

色容必莊 (색용필장) 얼굴 모습은 반드시 씩씩하게

是謂九容 (시위구용) 이것을 구용이라 한다.

修身齊家 (수신제가) 몸을 닦고 집안을 정제함은

治國之本 (치국지본) 나라를 다스리는 근본이다.

士農工商 (사농공상) 선비와 농군과 공인과 상인은

國家利用 (국가이용) 국가의 이로움이라.

鰥孤獨寡 (환고독과) 나이든 홀아비와 나이 든 과부와 어린 고아와 자식

謂之四窮 (위지사궁) 이를 사궁이라 하니라.

發政施仁 (발정시인) 정사를 펴고 인을 베풀되

先施四者 (선시사자) 먼저 사궁에게 베풀어야 하니라.

十室之邑 (십실지읍) 열집 되는 마을에도

心有忠信 (필유충신) 반드시 충성되고 믿음 있는 사람이 있다.

元是孝者 (원시효자) 원래 효라는 것은

爲仁之本 (위인지본) 인을 행하는 근본이라.

言則信實 (언즉신실) 말은 믿음 있고 참되어야 하고

行必正直 (행필정직) 행실은 반드시 정직해야 한다.

一粒之食 (일입지식) 한 톨의 곡식이라도

必分以食 (필분이식) 반드시 나누어 먹어야 하고

一縷之衣 (일루지의) 한 오라기의 의복이라도

必分以衣 (필분이의) 반드시 나누어 입어야 하니라.

積善之家 (적선지가) 선을 쌓는 집안에는

必有餘慶 (필유여경) 반드시 남은 경사가 있고

積惡之家 (적악지가) 악을 쌓은 집안에는

必有餘殃 (필유여앙) 반드시 남은 재앙이 있나니라.

非我言老 (비아언로) 내 말이 늙은이의 망녕이라 하지 말라.

惟聖之謀 (유성지모) 오직 성인의 말씀이니라.

嗟嗟小子 (차차소자) 소자들아

敬受此書 (경수차서) 공경하여 이 글을 수업하라.

 각종 生活書式　결근계　사직서　신원보증서　위임장

결근계

결	계	과장	부장
재			

사유:

기간:

위와 같은 사유로 출근하지 못하였으므로 결근계를 제출합니다.

20 년 월 일

소속:

직위:

성명:　　　　　(인)

사 직 서

소속:

직위:

성명:

사직사유:

상기 본인은 위와 같은 사정으로 인하여 년 월 일부로 사직하고자 하오니 선처하여 주시기 바랍니다.

20 년 월 일

신청인:　　　(인)

○ ○ ○ 귀하

신 원 보 증 서

본적:

주소:

직급:　　　　　업 무 내 용:

성명:　　　　　주민등록번호:

정부
수입인지
첨부란

상기자가 귀사의 사원으로 재직중 5년간 본인 등이 그의 신원을 보증하겠으며, 만일 상기자가 직무수행상 범한 고의 또는 과실로 인하여 귀사에 손해를 끼쳤을 때는 신원보증법에 의하여 피보증인과 연대배상하겠습니다.

20 년 월 일

본　　적:

주　　소:

직　　업:　　　　　관　　계:

신원보증인:　　(인) 주민등록번호:

본　　적:

주　　소:

직　　업:　　　　　관　　계:

신원보증인:　　(인) 주민등록번호:

○ ○ ○ 귀하

위 임 장

성　　명:

주민등록번호:

주소 및 연락처:

본인은 위 사람을 대리인으로 선정하고 아래의 행위 및 권한을 위임함.

위임내용:

20 년 월 일

위임인:　　　(인)

주민등록번호:

주소 및 연락처:

 각종 生活書式 | 영수증　인수증　청구서　보관증

영 수 증

금액: 일금 오백만원 정 (₩5,000,000)

위 금액을 ○○대금으로 정히 영수함.

20　년 월 일

주　　　소:
주민등록번호:
　영 수 인:　　　　　(인)

　　　○ ○ ○ 귀하

인 수 증

품 목:
수 량:

상기 물품을 정히 인수함.

20　　년 월 일

　인수인:　　　　　(인)

　　　○ ○ ○ 귀하

청 구 서

금액: 일금 삼만오천원 정 (₩35,000)

위 금액은 식대 및 교통비로서,
이를 청구합니다.

20　　년 월 일

　청구인:　　　　　(인)

　　○○과 (부)　○ ○ ○ 귀하

보 관 증

보관품명:
수 　량:

상기 물품을 정히 보관함.
상기 물품은 의뢰인 ○ ○ ○ 가
요구하는 즉시 인도하겠음.

20　　년 월 일

　보관인:　　　　　(인)
　주 소:

　　　○ ○ ○ 귀하

각종 生活書式 탄원서 합의서

탄 원 서

제 목: 거주자우선주차 구민 피해에 대한 탄원서

내 용:

1. 중구를 위해 불철주야 노고하심을 충심으로 감사드립니다.

2. 다름이 아니오라 거주자우선주차 구역에 주차를 하고 있는 구민으로서 거주자우선주차 구역에 주차하지 말아야 할 비거주자 주차 차량들로 인한 피해가 막심하여 아래와 같이 탄원서를 제출하오니 시정될 수 있도록 선처하여 주시기 바랍니다.

– 아 래 –

가. 비거주자 차량 단속의 소홀성: 경고장 부착만으로는 단속이 곤란하다고 사료되는바, 바로 견인조치할 수 있도록 시정하여 주시기 바라며, 주차위반 차량에 대한 신고 전화를 하여도 연결이 안되는 상황이 빈번히 발생하고 있어 효율적인 단속이 곤란한 실정이라고 사료됩니다.

나. 그로 인해 거주자 차량이 부득이 다른 곳에 주차를 해야 하는 경우가 왕왕 있는데 지역내 특성상 구역 이외에는 타차량의 통행에 불편을 끼칠까봐 달리 주차할 곳이 없어 인근(10m이내) 도로 주변에 주차를 할 수밖에 없는 실정이나, 구청에서 나온 주차 단속에 걸려 주차위반 및 견인조치로 인한 금전적 · 시간적 피해가 막심한 실정입니다.

다. 그런 반면에 현실적으로 비거주자 차량에는 경고장만 부착되고 아무런 조치가 이루어지지 않는다는 것은 백번천번 부당한 행정조치라고 사료되는바 조속한 시일 내에 개선하여 주시기를 바랍니다.

20 년 월 일

작성자: ○○○

○○○ 귀하

합 의 서

피해자(甲):○○○

가해자(乙):○○○

1. 피해자 甲은 ○○년 ○월 ○일, 가해자 乙이 제조한 화장품 ○○제품을 구입하였으며 그 제품을 사용한 지 1주일 만에 피부에 경미한 여드름 및 기미와 같은 부작용이 발생하였고 乙측에서 이 부분에 대해 일부 배상금을 지급하기로 하였다. 배상내역은 현금 20만원으로 甲, 乙이 서로 합의하였다. (사건내역 작성)

2. 따라서 乙은 손해배상금 20만원을 ○○년 ○월 ○일까지 甲에게 지급할 것을 확약했다. 단, 甲은 乙에게 위의 배상금 이외에는 더 이상의 청구를 하지 않을 것을 조건으로 한다. (배상내역 작성)

3. 다음 금액을 손해배상금으로 확실히 수령하고 상호 원만히 합의하였으므로 이후 이에 관하여 일체의 권리를 포기하며 여하한 사유가 있어도 민형사상의 소송이나 이의를 제기하지 아니할 것을 확약하고 후일의 증거로서 이 합의서에 서명 날인한다. (기타 부가적인 합의내역 작성)

20 년 월 일

피해자(甲) 주 소:

주민등록번호:

성 명: (인)

가해자(乙) 주 소:

회 사 명: (인)

 각종 生活書式 고소장 고소취소장

고소란 범죄의 피해자 등 고소권을 가진 사람이 수사기관에 범죄 사실을 신고하여 범인을 처벌해 달라고 요구하는 행위이다.
고소장은 일정한 양식이 있는 것은 아니고 고소인과 피고소인의 인적사항, 피해내용, 처벌을 바라는 의사표시가 명시되어 있으면 되며, 그 사실이 어떠한 범죄에 해당되는지까지 명시할 필요는 없다.

고 소 장

고소인: 김○○
　　　서울 ○○구 ○○동 ○○번지
　　　주민등록번호:
　　　전화번호:
피고소인: 이○○
　　　서울 ○○구 ○○동 ○○번지
　　　주민등록번호:
　　　전화번호:
피고소인: 박○○
　　　서울 ○○구 ○○동 ○○번지
　　　주민등록번호:
　　　전화번호:

피고소인들을 상대로 다음과 같은 사실로 고소하니, 조사하여 엄벌하여 주시기 바랍니다.

고소사실:
피고소인 이○○와 박○○는 2010. 10. 1. ○○시 ○○구 ○○동 ○○번지 ○○건설 2층 회의실에서 고소인 ○○○에게 현금 1,000만원을 차용하고 차용증서에 서명 날인하여 2011. 4. 1.까지 변제하여 준다며 고소인을 기망하여 이를 가지고 도주하였으니 수사하여 엄벌하여 주시기 바랍니다. (육하원칙에 의거 작성)

관계서류: 1. 약속어음 ○매
　　　　　　 2. 내용통지서 ○매
　　　　　　 3. 각서 사본 1매

　　　　 20　 년　 월　 일
　　　위 고소인 홍길동 ㉺
　　　　　　　○○경찰서장 귀하

고 소 취 소 장

고소인: 김○○
　　　서울 ○○구 ○○동 ○○번지
　　　주민등록번호:
　　　전화번호:
피고소인: 김○○
　　　서울 ○○구 ○○동 ○○번지
　　　주민등록번호:
　　　전화번호:

상기 고소인은 2011. 5. 1. 위 피고인을 상대로 서울 ○○경찰서에 업무상 배임 혐의로 고소하였는바, 피고소인 ○○○가 채무금을 전액 변제하였기에 고소를 취소하고, 앞으로는 이 건에 대하여 일체의 민·형사상 이의를 제기하지 않을 것을 약속합니다.

　　　　 20　 년　 월　 일
　　　위 고소인 홍길동 ㉺
　　　　　　 서울 ○○ 경찰서장 귀하

고소 취소는 신중해야 한다.
고소를 취소하면 고소인은 사건 담당 경찰관에게 '고소 취소 조서'를 작성하고 고소 취소의 사유가 협박이나 폭력에 의한 것인지 스스로 희망한 것인지의 여부를 밝힌다.
고소를 취소하여도 형량에 참작이 될 뿐 죄가 없어지는 것은 아니다.
한 번 고소를 취소하면 동일한 건으로 2회 고소할 수 없다.

금전차용증서

일금　　　　　　원정(단, 이자 월　할　푼)

위의 금액을 채무자 ○○○가 차용한 것은 틀림없습니다. 그러므로 이자는 매월 ○일까지, 원금은 오는 ○○○○년 ○월 ○일까지 귀하에게 지참하여 변제하겠습니다. 만일 이자를 ○월 이상 연체한 때에는 기한에 불구하고 언제든지 원리금 모두 청구하더라도 이의 없겠으며, 또한 청구에 대하여 채무자 ○○○가 의무의 이행을 하지 않을 때에는 연대보증인 ○○○가 대신 이행하여 귀하에게는 일절 손해를 끼치지 않겠습니다.

후일을 위하여 이 금전차용증서를 교부합니다.

20　년 월 일

채무자 성명:
주　　　　소:　　　　　　　　　　　　　　(전화　　　　　　)
주민등록번호:

연대보증인 성명:
주　　　　소:　　　　　　　　　　　　　　(전화　　　　　　)
주민등록번호:

채권자 성명:
주　　　　소:　　　　　　　　　　　　　　(전화　　　　　　)
주민등록번호:

채권자 ○○○ 귀하

독 촉 장

귀하가 본인으로부터 ○○○○년 ○월○일 금 ○○○원을 차용함에 있어 이자를 월 ○부로 하고 변제기일을 ○○○년 ○월 ○일로 정하여 차용한바 위 변제기일이 지난 지금까지 아무런 연락이 없음은 대단히 유감스런 일입니다.
아무쪼록 위 금 ○○○원과 이에 대한 ○○○○년 ○월 ○일부터의 이자를 ○○○○년 ○월 ○일까지 변제하여 주실 것을 독촉하는 바입니다.

20　년 월 일

○○시 ○○구 ○○동 ○○번지
　　채권자:　　　(인)

○○시 ○○구 ○○동 ○○번지
　　채무자:　　○○○ 귀하

각 서

금액: 일금 오백만원 정(₩5,000,000)

상기 금액을 ○○○○년 ○월 ○일까지 결제하기로 각서로써 명기함. (만일 기일 내에 지불 이행을 못할 경우에는 어떤 법적 조치라도 감수하겠음.)

20　년 월 일

신청인:　　　(인)

○○○ 귀하

각종 生活書式

자 기 소 개 서

자기소개서란?

자기소개서는 이력서와 함께 채용을 결정하는 데 가장 기초적인 자료가 된다.
이력서가 개개인을 개괄적으로 이해할 수 있는 자료라면,
자기소개서는 한 개인을 보다 깊이 이해할 수 있는 자료로 활용된다.
기업은 취업 희망자의 자기소개서를 통해 채용하고자 하는 인재로서의 적합 여부를
일차적으로 판별한다. 즉, 대인 관계, 조직에 대한 적응력, 성격, 인생관 등을 알 수 있으며,
성장 배경과 장래성을 가늠해 볼 수 있다. 또한 자기소개서를 통해 문장 구성력과
논리성뿐만 아니라 자신의 생각을 표현해 내는 능력까지 확인할 수 있다.
인사담당자는 자기소개서를 읽다가 시선을 끌거나 중요한 부분에 대해서는 표시를 해 두기도
하는데, 이는 면접 전형에서 질문의 기초 자료로 활용되기도 한다. 대부분의 지원자들이
여러 개의 기업에 자기소개서를 제출하게 되는데, 그때마다 해당 기업의 아이템이나
경영 이념에 따라 자기소개서를 조금씩 수정하는 것이 일반적이다.

자기소개서 작성 방법

❶ 간결한 문장으로 쓴다
문장에 군더더기가 없도록 해야 한다. '저는', '나는' 등의 자신을 지칭하는 말과, 앞에서 언급했던 부분을 반복하는 말, '그래서', '그리하여' 등의 접속사들만 빼도 훨씬 간결한 문장으로 바뀐다.

❷ 솔직하게 쓴다
과장된 내용이나 허위 사실을 기재하여서는 안 된다. 면접 과정에서 심도 있게 질문을 받다 보면 과장이나 허위가 드러나게 되므로 최대한 솔직하고 꾸밈없이 써야 한다.

❸ 최소한의 정보는 반드시 기재한다
자신이 강조하고 싶은 부분을 중점적으로 언급하되, 개인을 이해하는 데 기본 요소가 되는 성장 과정, 지원 동기 등은 반드시 기재한다. 또한 이력서에 전공이나 성적증명서를 첨부하였더라도 이를 자기소개서에 다시 언급해 주는 것이 좋다.

❹ 중요한 내용 및 장점은 먼저 기술한다
지원 분야나 부서에 자신이 왜 적합한지를 일목요연하게 기록한다. 수상 내역이나 아르바이트, 과외 활동 등을 무작위로 나열하기보다는 지원 분야와 관계 있는 사항을 먼저 중점적으로 기술하고 나머지는 뒤에서 간단히 언급한다.

❺ 한자 및 외국어 사용에 주의한다
불가피하게 한자나 외국어를 써야 할 경우, 반드시 옥편이나 사전을 찾아 확인한다. 잘못 사용했을 경우 사용하지 않은 것만 못한 결과를 초래할 수도 있다.

❻ 초고를 작성하여 쓴다.
단번에 작성하지 말고, 초고를 작성하여 여러 번에 걸쳐 수정 보완한다. 원본을 마련해 두고 제출할 때마다 각 업체에 맞게 수정을 가해 제출하면 편리하다. 자필로 쓰는 경우 깔끔하고 깨끗하게 작성하여야 하며, 잘못 써서 고치거나 지우는 일이 없도록 충분히 연습을 한 다음 주의해서 쓴다.

자 기 소 개 서

❼ 일관성 있는 표현을 사용한다

문장의 첫머리에서 '나는~이다.'라고 했다가 어느 부분에 이르러서는 '저는 ~습니다.'라고 혼용해서 표현하는 경우가 많다. 어느 쪽을 쓰더라도 한 가지로 통일해서 써야 한다. 호칭, 종결형 어미, 존칭어 등은 일관되게 사용하는 것이 바람직하다.

❽ 입사할 기업에 맞추어서 작성한다

기업은 자기소개서를 통해서 지원자가 어떻게 살아왔는가보다는 무엇을 할 줄 알고 입사 후 무엇을 잘하겠다는 것을 판단하려고 한다. 따라서 신입의 경우에는 학교 생활, 특기 사항 등을 입사할 기업에 맞추어 작성하고 경력자는 경력 위주로 기술한다.

❾ 자신감 있게 작성한다

강한 자신감은 지원자에 대한 신뢰와 더불어 인사담당자의 호기심을 자극한다. 따라서 나를 뽑아주십사 하는 청유형의 문구보다는 자신감이 흘러넘치는 문구가 좋다.

❿ 문단을 나누어서 작성하고 오·탈자 및 어색한 문장을 최소화한다.

성장 과정, 성격의 장·단점, 학교 생활, 지원 동기 등을 구분지어 나타낸다면 지원자에 대한 사항이 일목요연하게 눈에 들어온다. 기본적인 단어나 어휘는 정확히 사용하고, 작성한 것을 꼼꼼히 점검하여 어색한 문장이 있으면 수정한다.

유의사항

★ **성장 과정은 짧게 쓴다** 성장 과정은 지루하게 나열하기보다 특별히 남달랐던 부분만 언급한다.

★ **진부한 표현은 쓰지 않는다** 문장의 첫머리에 '저는', '나는'이라는 진부한 표현을 쓰지 않도록 하고, 태어난 연도와 날짜는 이력서에 이미 기재된 사항이니 중복해서 쓰지 않는다.

★ **지원 부문을 명확히 한다** 어떤 분야, 어느 직종에 제출해도 무방한 자기소개서는 인사담당자에게 신뢰감을 줄 수 없다. 이 회사가 아니면 안 된다는 명확한 이유를 제시하고, 지원한 업무를 하기 위해 어떤 공부와 준비를 했는지 기술하는 것이 성실하고 충실하다는 느낌을 준다.

★ **영업인의 마음으로, 카피라이터라는 느낌으로 작성한다** 자기소개서는 자신을 파는 광고 문구이다. 똑같은 광고는 사람들이 눈여겨보지 않는다. 차별화된 자기소개서가 되어야 한다. 자기소개서는 '나는 남들과 다르다'라는 것을 쓰는 글이다. 차이점을 써야 한다.

★ **감(感)을 갖고 쓰자** 자기소개서를 잘 쓰기 위해서는 다른 사람들이 어떻게 썼는지 확인해 볼 필요가 있다. 취업 사이트에 들어가 자신이 지원할 직종의 사람들이 올려놓은 자기소개서를 읽어보고, 눈에 잘 들어오는 소개서를 체크해 두었다가 참고한다.

★ **구체적으로 쓴다** 구체적으로 표현해야 인사담당자도 구체적으로 생각한다. 여행을 예로 들자면, 여행의 어떤 점이 와 닿았는지, 또 그것이 스스로의 성장에 어떻게 작용했는지 언급해 준다면 훨씬 훌륭한 자기소개서가 될 것이다. 업무적인 면을 쓸 때는 실적을 중심으로 하되, '숫자'를 강조하여 쓴다. 열 마디의 말보다 단 하나의 숫자가 효과적이다.

★ **통신 언어 사용 금지** 자기소개서는 입사를 위한 서류이다. 한마디로 개인이 기업에 제출하는 공문이다. 대부분의 인사담당자는 통신 언어에 익숙하지 않을뿐더러, 익숙하다 하더라도 수백, 수천의 서류 중에서 맞춤법을 지키지 않은 서류를 끝까지 읽을 여유는 없다. 자기소개서를 쓸 때는 맞춤법을 지켜야 한다.

각종 生活書式 | 내 용 증 명 서

1. 내용증명이란?

보내는 사람이 받는 사람에게 어떤 내용의 문서(편지)를 언제 보냈는가 하는 사실을 우체국에서 공적으로 증명하여 주는 제도로서, 이러한 공적인 증명력을 통해 민사상의 권리·의무 관계 등을 정확히 하고자 할 필요성이 있을 때 주로 이용된다. (예)상품의 반품 및 계약시, 계약 해지시, 독촉장 발송시.

2. 내용증명서 작성 요령

❶ 사용처를 기준으로 되도록 육하원칙에 따라 전달하고자 하는 내용을 알기 쉽게 작성(이면지, 뒷면에 낙서 있는 종이 등은 삼가)

❷ 내용증명서 상단 또는 하단 여백에 반드시 보내는 사람과 받는 사람의 주소, 성명을 기재하여야 함.

❸ 작성된 내용증명서는 총 3부가 필요(받는 사람, 보내는 사람, 우체국이 각각 1부씩 보관).

❹ 내용증명서 내용 안에 기재된 보내는 사람, 받는 사람과 동일하게 우편발송용 편지봉투 1매 작성.

내 용 증 명 서

받 는 사 람: ○○시 ○○구 ○○동 ○○번지
(주) ○○○○ 대표이사 김하나 귀하

보내는 사람: 서울 ○○구 ○○동 ○○번지
홍길동

상기 본인은 ○○○○년 ○○월 ○○일 귀사에서 컴퓨터 부품을 구입하였으나 상품의 내용에 하자가 발견되어……(쓰고자 하는 내용을 쓴다)

20 년 월 일

위 발송인 홍길동 (인)

보내는 사람
○○시 ○○구 ○○동 ○○번지
홍길동

우 표

받 는 사 람
○○시 ○○구 ○○동 ○○번지
(주) ○○○○ 대표이사 김하나 귀하